讓角色活起來！

# 動漫人物設

How to draw CHARACTER DESIGN and ILLUSTRATIONS

# 描繪 技法

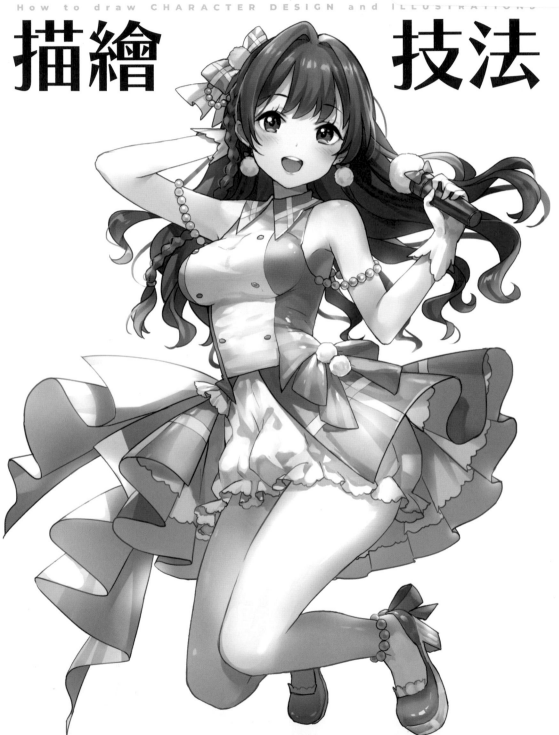

# 前言

■■■■■

在漫畫、遊戲、動畫、輕小說等媒體上，作為讓故事進展的關鍵存在，會有各式各樣的角色登場於其內。尤其像是手機上的遊戲應用之中，也有很多將一張圖像或全身像當作一個角色並博得人氣的遊戲，因此角色插畫的需求可說是日漸提高。

雖然「角色設計」這個單字在大眾的眼中有十分專業的印象，但實際上並沒有既定的做法，像是：思考輕小說的登場人物、試畫角色的外貌、思考角色性格與設定等等，只要是為了成就一個角色的人物性所做的思考，我們都認為可以稱作是角色設計。但是當真正要在自己想出的故事或設定下增添原創角色時，常會有抓不住角色特徵且畫不出自己預想中角色而困擾的情況。

本書就是為了這樣的「角色設計」初學者而設計，內容包含角色設計的做法與插圖畫法的工具書。在各個以角色作為賣點的媒體中，以需求特高的漫畫、手機遊戲、輕小說、書籍這些娛樂領域的媒體作為主題，並用目前活躍於主要媒體上的 12 位插畫家的豐富製作範例與想法來解說「設計出有魅力的角色步驟」與「繪製單張圖像的步驟」。

在 CHAPTER.1 當中，作為角色設計所需的基礎知識除了介紹了角色製作的基本流程與角色設定需要的東西以外，也一併介紹了繪製插圖時的流程。CHAPTER.2 到 CHAPTER.3 則是依照實際使用角色的媒體平台來介紹角色設計的做法。像 CHAPTER.2 內刊載了用於手機遊戲的 4 種類角色設計範例，CHAPTER.3 內則介紹了將插圖活用於書籍封面與海報的 6 種角色設計範例。此外，CHAPTER.4 也介紹了人氣射擊遊戲「東方 Project」的兩款粉絲繪圖與角色設計。

希望閱讀並參考本書內容後，各位讀者都能隨心所欲地設計角色，並享受舒適的創作活動所帶來的樂趣。

STUDIO HARD DELUXE

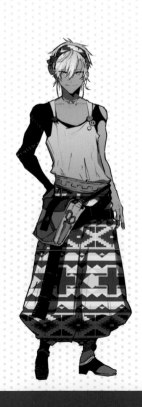

# 本書的用法　how to use this book?

## 理解角色設計與插圖的畫法

本書是專門解說手機遊戲或書籍封面等娛樂領域中的角色設計與插畫畫法的書籍。書內包含總共 12 位的插畫家以多樣化的做法及想法繪製而成的角色插畫，也很適合做為資料集來使用。

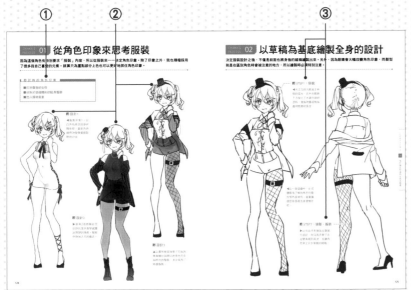

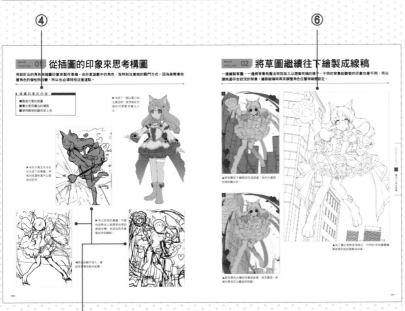

**CHARA'S PROCESS 01**

此圖示是目前閱讀內容為角色設計的象徵，表示您即將進入的頁面包含直到角色設定完成為止的所有解說。

① 從委託方取得訂單時一起取得的角色印象。角色設計會基於此內容進行。

② 角色的草稿。此處刊載的是進行角色設計時為了讓印象更豐富而畫出的草圖。

③ 解說設計角色時的步驟。使用範例逐一解說相貌、髮型、服裝等角色設計上的重點。

**MAIN PROCESS 01**

此圖示是目前閱讀內容為繪製插圖的象徵，表示您即將進入的頁面包含直到插圖繪製完成為止的所有解說。

④ 委託方對於插圖的想像。插圖的草稿會基於此內容進行立案。

⑤ 為了讓對完稿圖的想像更具體而繪製的草稿。若過程中繪製了複數的草稿，所有草稿都會刊載。

⑥ 製作途中的插圖。記錄並解說製作步驟中會大幅改變觀者印象的步驟。

# CONTENTS

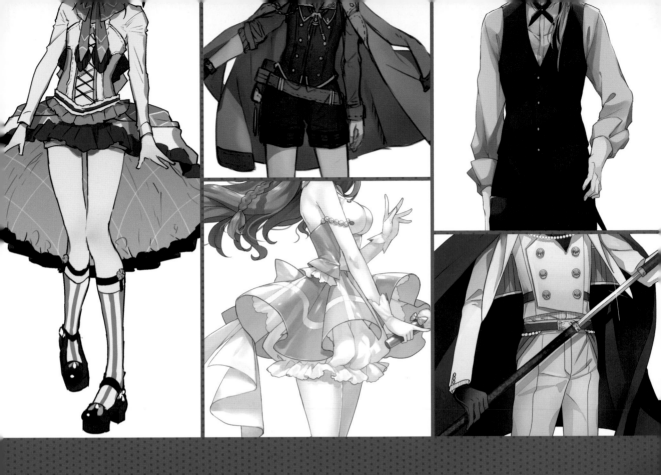

How to draw
CHARACTER DESIGN
and
ILLUSTRATIONS

CHAPTER.1

# 角色設計的基礎知識

# 何謂角色

我們天天都會在各式各樣的媒體平台上看見角色，像是在遊戲、書籍或電視上。為了製作出擁有魅力的角色，先來理解角色可以讓觀者想像的地方，以及何處可以放入特色吧！

## ■ 觀者可從角色上想像的東西

一個角色上有很多像是個性或性格、特技、職業等設定。大部分角色都畫得很有特色，即便沒有多加說明也可以從外觀獲取這些情報。

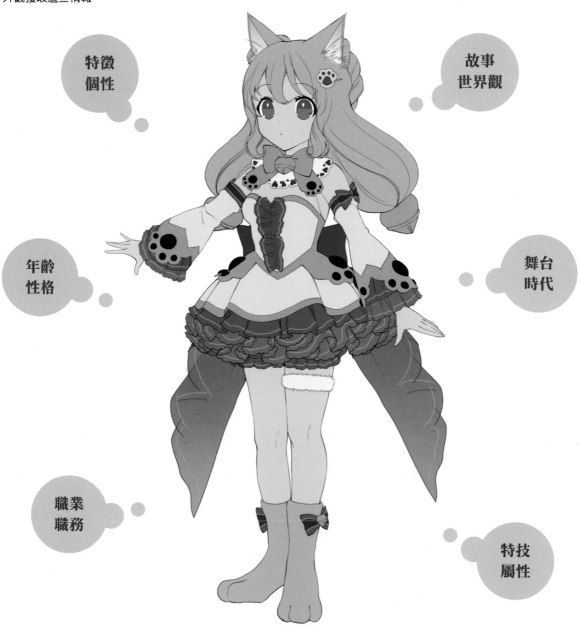

特徵
個性

故事
世界觀

年齡
性格

舞台
時代

職業
職務

特技
屬性

# ■ 顯示特色的部位與要素

觀者在判斷角色時，是環視臉、身體、服裝及持有物品等特徵後再總體地進行判斷。為了製作出優秀的角色設計，必須先知道各個部位或要素呈現的內容為何。

## ■ 臉・頭髮・表情

臉蛋是個重要部位，可說是角色的命脈。眼睛顏色、髮色及表情的排列組合可以表現出這個角色的年齡、性格、國籍、身分及強度等多樣要素。

## ■ 體型・姿勢・動作

矮小又纖細的話就像小孩子，全身肌肉的話可能是強敵……這些體型上的表現可讓觀者想像角色年齡或強度，而姿勢與動作則能顯現出角色的個性。

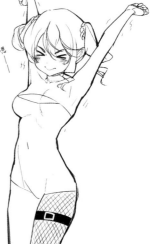

## ■ 服裝・持有物品

服裝或衣服反映的是角色所在的世界之時代、舞台、職業、身份等內容。另外像是讓魔法師拿杖，或是讓喜歡名牌的角色拿著包包等，用這些持有物品可以讓角色的職務、特技、興趣及喜好更容易被觀者理解。

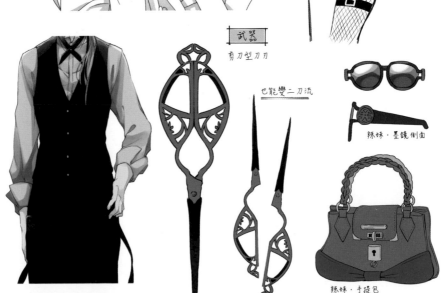

# 適合角色活躍的媒體平台

遊戲、漫畫、輕小說與動畫這些媒體平台，每一年都孕育出數也數不盡的角色。先來看看活躍於媒體平台的角色與角色插圖範例吧！

## ■ 手機遊戲角色

像是社群遊戲這樣的手機遊戲，很多時候插圖的魅力等於作品的魅力，而且會頻繁新增與更新角色。由於插圖是這類遊戲主體，要求的設計重點是外觀要能容易理解。

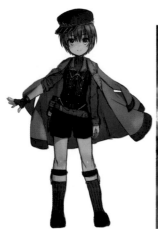 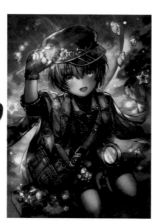 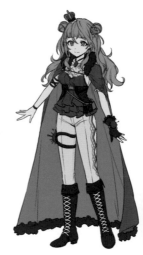 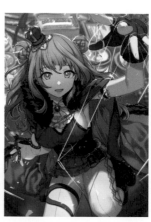

## ■ 角色周邊

角色周邊中也有像是海報或是廣播劇 CD 等商品。如果是原作為遊戲或動畫等等有原本設定的周邊，就要發揮角色的魅力；如果是原創作品，那就要重視目標客群的接受度。

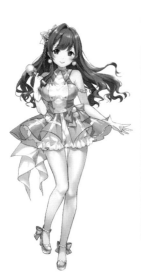 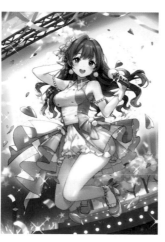 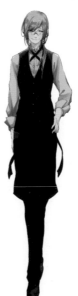 

## ■ 漫畫、輕小說

漫畫與輕小說當中為了推進劇情，角色的存在必定是不可欠缺的。因故事上的職責而誕生的角色為了能吸引讀者的目光，外觀上的魅力也非常被重視。

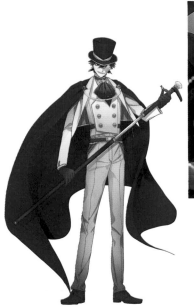

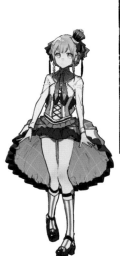
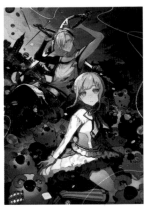

## ■ 雜誌

運用內容跟角色相關的雜誌常會刊載全新繪製的插圖封面或是海報女郎。因為這些插圖也常被當作雜誌的賣點用其來進行告知或宣傳，圖中滿載讓人一眼就會被吸引的要素與魅力。

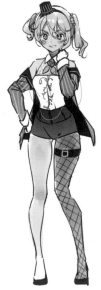
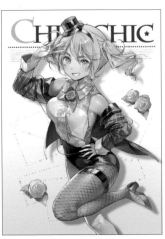
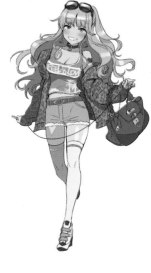
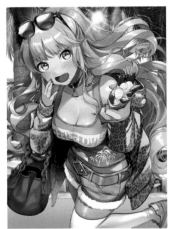

# 角色製作的基本

角色時最重要的是，思考你想把他塑造成怎樣的人物，並把這些特徵具體化。先來看看角色設計的流程與製作模式實例，學習角色製作的基本吧！

## ■ 角色設計的流程

大致上可分為自己原創從零開始製作，以及基於其他人做出的原案或設定來製作這兩種情況。不論是哪種情形，都是從發想「要畫什麼」並畫出草圖做為開始。

### 自己原創

根據自己想出的點子畫出的插圖或漫畫，作品的決定權在自己身上與其他人的意見或判斷無關。

### 有原案或設定

根據他人想出的原案或設定製作。除了用於遊戲或書籍的製作委託，從現有作品的跨媒體製作到個人製作的粉絲繪圖，存在著各式各樣的情況。

### 想像自己想畫的要素

思考自己想畫或是想表現的要素。是要公開讓其他人欣賞的畫作，還是因為自己想看才畫的圖，根據目的重視的地方也不同。

### 思考能成為特徵的要素

收到委託的狀況下，必須要把握委託人重視的部分並想出能成為特徵的要素。若是二次創作，則需思考那個角色的外觀特徵與性格。

### 繪製草稿

將腦中的想像畫出來，可說是最重要的步驟。實際繪製草稿可發現不足的要素或需要改善的地方。受委託的情況下，將草稿交給委託人過目可確認雙方的意圖是否一致，如有需要則進行修改。

### 再度加強

將畫完草稿後發現的改善點與委託人的意見反映在圖上，改善角色的外觀。從整體平衡到細節部分，重複進行確認與修正並逐一檢查角色特徵與魅力是否有依照自己的意圖表現出來。

### 完成

基於完成的角色設計來繪製插圖或是漫畫。如果是收到了有關於手機遊戲或是海報女郎插圖之類原創角色的單張圖像委託，大部分情況在繪製圖像時其實也一起完成了角色設計。

# ■ 各式各樣的角色製作模式

即使同樣都是角色設計，但思考要素的方法與繪製草稿的著手方式因人而異。此處介紹的是在本書中繪製作品範例的插畫家們實際使用的數個製作模式範例。

## ■ 繪製粗略的草案

用筆記的感覺將想到的要素用粗略的草圖進行設計後，再一邊看著草圖一邊思考詳細的設計。

1. 想像欲繪製角色的印象。
2. 畫出與想像相符身高的人形與姿勢的輪廓線。
3. 發想髮型、服裝或小道具的點子。
   （2,3 哪個先做都可以）
4. 在步驟 2 畫好的人形身上，以添加筆記的感覺
   將步驟 3 想出的要素附加在其身上。
5. 以步驟 4 製作而成的草案來思考決定稿的剪影，
   並進行詳細設計。
6. 一邊確認剪影的平衡一邊增添或刪減小物件
   直到自己滿意的設計出現為止。

## ■ 從性格開始思考

一開始先想像角色個性，
再從此思考角色的外貌特徵的製作模式。

1. 思考角色的大致個性。
2. 想像適合此個性的表情或髮型。
3. 思考與表情或髮型相符的姿勢或服裝。

## ■ 從世界觀開始思考

想像環繞角色的環境可以想像角色身處的立場或職務，並可以此聯想角色形象、服裝或是持有物品。

1. 思考角色所在的世界觀。
2. 思考角色在那個世界裡的職業或
   身處的立場後繪製插圖。
3. 思考角色設定或個性並決定下來。
4. 思考這個角色會穿的衣服或持有的物品。

## ■ 畫出外觀後再來想像個性

從外觀的印象聯想個性並深入鑽研角色設定。要是先想好個性的話，製作出的角色會變成與自己的個性相同，所以這種製作模式也可以用在意外性不足的時候。

1. 將自己覺得「這種樣子最讚！」的外觀畫成草稿。
2. 從畫好的草稿來想像角色個性。
3. 把想到的個性或設定加筆在角色上讓形象更為突出。

## ■ 從整體形象開始繪製

這是一種一開始先思考「身高很高 · 很矮」、「身體很纖細 · 很豐滿」這些內容來歸納整體剪影，再往下進行各個部位詳細設計的步驟。

1. 思考並決定角色的整體剪影（輪廓）。
2. 決定臉蛋的類型。
3. 決定髮型。
4. 最後決定服裝的設計細節。

## ■ 收集相似角色的資料並以此發想

大量收集既有相似角色的資料，歸納出自己想繪製的形象並發掘出現存角色身上沒有的要素的一種做法。

1. 用自己想繪製的角色形象，找出 10 個以上
   擁有類似特徵但個性截然不同的角色。
2. 參考找到的角色個性來決定個性。
3. 決定與角色個性相符的姿勢或是剪影。
4. 決定表情。
5. 決定髮型與衣服。

## ■ 從眼睛開始設計

跟一般人類一樣，眼睛是個能左右角色第一印象的重要部位。此模式像是擴展一般從眼睛、頭髮到身體逐步進行設計。

1. 決定眼睛形狀。
2. 決定髮型。
3. 決定體型。
4. 決定服裝。

---

### 其它要點 TIPS

#### ■強調自己重視的地方

進行設定時找到自己覺得需要重視的地方，並致力在角色設計上強調這個重點。

#### ■決定一至二個整體服裝或裝飾的主題

限定主題後再製作，設計就不容易走樣。

#### ■從主題來想像圖樣並加入服裝內

假設「可愛」是主題的話，你可以把愛心 · 粉紅 · 緞帶 · 褶邊這些想到的東西筆記下來並讓你的角色加上這些要素。

# 角色設定的延伸方法

為了讓角色更有魅力，將設定延伸使特徵具體化是十分重要的。從各種切口拿出點子以延伸設定，並以之獲取決定角色外觀與個性的提示吧！

## ■ 在主軸的個性上附加其它要素

一開始先思考角色的核心個性，將這個個性當作一個大要素後再加上擁有其它要素的個性細節，讓角色個性更為豐富。此外加入像是弱點這樣完全相反的要素也很有效。如果該角色的立場上有勁敵或主角存在的話，可以想像兩者的關係與互動方式，將想到的要素用來增添或刪減設定。

| 認真的男生 |
| :---: |

↓

| 對自己與其他人都很嚴格<br>只寵愛跟自己年紀差很多的妹妹 |
| :---: |

↓

| 老是被女主角生氣說太寵妹妹<br>總是跟盯上自己妹妹的友人吵架 |
| :---: |

## ■ 調查相關的要素並置入

如果是個已就職或職務已被決定的角色，可以先在網路上搜尋相關的事物。調查時如果有什麼得知或很有印象的內容，就一條條筆記下來並將這之中感覺能用的要素放入角色設計內。同時，思考這個角色會跟其他角色進行怎樣的對話互動，也可以延伸設定並使角色更有存在感。

| 職業是鐵匠 |
| :---: |

↓

| 材料以金屬為主<br>持有可敲打金屬的鐵鎚<br>戴著可保護眼睛的護目鏡 |
| :---: |

↓

| 拿著巨大鐵鎚的肌肉型體格<br>擁有專家氣質且笑容豪邁 |
| :---: |

## ■ 試著想像私生活

「起床氣的有‧無」、「房間整潔‧髒亂」等等，思考這些角色在私生活中會做出哪些動作可讓你更簡單地決定個性與設定。不要想得太難，把像是「這樣的話一定很可愛」、「感覺就像是會說這種話」這樣的內容想到就寫下來，再把適合這個角色的要素加在外貌上。

| 起床氣很大<br>房間有經過整理 |
| :---: |

↓

| 帶有睡意的眼睛<br>衣服或髮型很整齊 |
| :---: |

↓

| 眼神雖然兇惡但外表整潔的男生 |
| :---: |

## ■ 試著放入自己喜愛的要素

如果沒有特別指定，個性與外表兩邊最先都放入自己喜歡的要素也不失為一個辦法。接著將你希望他們「看看這個角色」的客群可能會喜愛的要素置後，再不斷為角色附加各式各樣的設定。

| 喜歡有著輕飄飄氛圍的女孩子<br>喜歡愛心 |
| :---: |

↓

| 目標客群的人們<br>喜歡可愛型的女生 |
| :---: |

↓

| 讓角色穿上以愛心為主題<br>充滿褶邊的連身裙樣式服裝 |
| :---: |

## ■ 決定主題

決定對自己來說最重要的主題，並用此主題延伸自己的想像。即便像是受到委託畫一些原先就有設定的插圖也相同，畫的時候一邊注意不要脫離原本的設定，途中腦袋裡如果有蹦出新的想法，總之試著先畫出來再一邊進行思考。

```
把「讓角色動起來」做為主題
```
↓
```
為了增添漂浮感加長頭髮
在衣服設計內放入會飄動的東西
```
↓
```
選用頭髮或衣服會飄起的姿勢
```

## ■ 也試著製作不會顯現在插圖中的設定

如果是一個會變身的角色可以想像變身前的模樣，即使這些設定不會反映到最終完成的插圖上，也盡可能去想像看看。「把變身後的髮型弄得比變身前更奇異吧」這種點子也會在實際畫出來並兩相比較時浮現在腦中。

```
想畫魔法少女
```
↓
```
變身前的髮型為中長直髮的低雙馬尾
```
↓
```
變身後變成超長髮的雙馬尾
```

### 其它要點 TIPS

#### ■設計的內容要配合指定顏色

手機遊戲的插圖工作，通常委託書上都會預先指定髮色或眼睛顏色，所以角色的設計內容也十分重視與這些顏色的配合度。

#### ■依照作品的世界觀區別味道

像奇幻系這種類別某種程度已經有共通印象的作品，必須用心加入不至於讓人感覺突兀的原創要素，使設計不流於平凡。相反的，日常系作品反而需要限制個性種類，讓角色擁有「好像真有其人」的感覺的話可以讓觀者更有親近感。

## ■ 思考容貌的屬性

譬如說先想像辣妹系、蘿莉塔服等粗略的外觀與整體的顏色搭配後，再來思考角色的容貌擁有怎樣的屬性。接著一邊思考「穿這種衣服的女孩子個性怎樣呢～」，一邊為角色增加符合個性的表情及瑣碎配件。

```
辣妹系服裝
粉色為主體
```
↓
```
個性看起來開朗
似乎很會照顧人
```
↓
```
讓角色呈現得意的表情
手裡拿著皮製手提包與手機
```

## ■ 邊畫圖邊延伸自己的想像

如果比起用腦袋思考來思考去你更擅長動手做的話，一邊畫出角色再一邊思考要素也是一種辦法。即便是收到繪圖委託時，如果是沒有預先決定設定的角色的話，可以先畫出自己想畫的表情再由此決定個性；如果有指定服裝，從服裝想像表情也是很有效的做法。一邊想著「擺出這種姿勢的時候是不是也講著這樣的台詞呢？」一邊繪製的話，畫圖也會變得充滿樂趣。

■A
```
無意識的畫出少年
```
↓
```
讓他穿上整齊的服裝
```
↓
```
穿著這種裝飾品或衣服的話個性應該也很認真吧
```

■B
```
畫出單張圖像的草稿
```
↓
```
讓其擺出可愛的姿勢
```
↓
```
這樣的孩子說不定有其凶狠的一面
```

# 製作角色設定表

所謂的角色設定表指的是繪製角色站立圖、表情、姿勢、持有物品及配色等角色設定後將這些彙整起來的文件。依照此處列舉的項目製作角色設定表，就可以完成自己的角色。

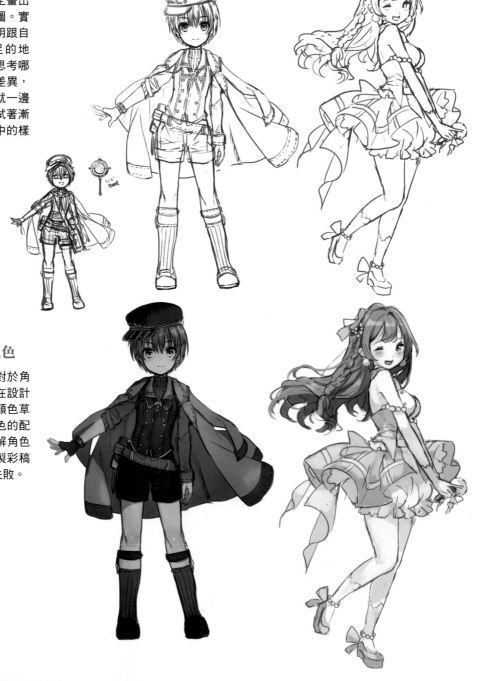

### ■ 1.繪製草圖

依據想出的要素與設定畫出包含腳尖的角色全身圖。實際畫成形狀時可以查明跟自己想像中不同與不足的地方。看著畫出的圖並思考哪邊跟自己的想像有所差異，如果有不明瞭的地方就一邊調查或參考資料一邊試著漸漸把圖修成自己理想中的樣子吧！

### ■ 2.決定角色的配色

配色會大幅影響觀者對於角色的印象。即便只是在設計草稿塗上粗略底色的顏色草稿，只要先決定好角色的配色，不僅會較容易理解角色特徵，更可以預防繪製彩稿時發生顏色不平衡的失敗。

## ■ 3.繪製表情樣式

如果外表已漸漸固定，就來試著動手畫出符合角色個性的各種表情樣式吧！不限於笑容、生氣、哭泣與驚訝等標準表情，畫出這個人物特有的表情也會幫助你增加角色深度。

## ■ 4.畫出姿勢

像是無意中做出的動作與決勝姿勢等等，把你認為能表現出角色個性的姿勢畫出來。比起表情，有時候畫出姿勢更能顯現出角色的個性與人格。如果像是漫畫或輕小說等有著複數登場角色的作品，試著想像他跟其他角色的關係來繪製的話也很有效用。

## ■ 5.畫出持有物品

想像角色的職業或喜歡的物品，繪製他的持有物或小配件等道具。畫出持有物品後可以更明白這個角色的目的、職務及興趣嗜好等內容。

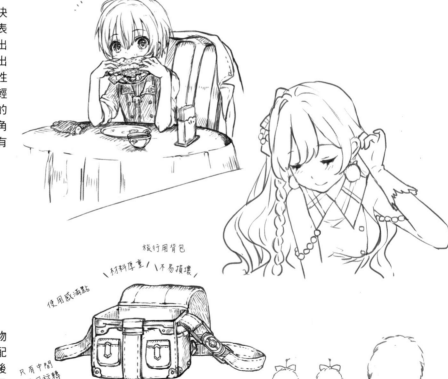

# 角色插畫的製作步驟

現代的角色插畫,繪製時使用數位工具已為主流,雖然依然存在著個人差異但大致上的步驟都共通。在這邊將依序介紹繪製標準的角色插畫時的步驟。

## ■ 繪製構圖的草稿

繪製圖畫的設計圖也就是構圖的草稿。雖然重點是在一張圖的畫面內能放入多少想傳達給觀者的角色要素,但如同以下範例所示,依據媒體平台不同重視的內容也會跟著改變。

### ■ 手機遊戲

由於第一要務是讓角色呈現在觀者面前,畫出的構圖連腳都看得見。大部分的構圖中都可以看見全身或膝蓋以上部分,再怎樣往上移動最少也要能看到大腿。詳情請參考 P20

### ■ 漫畫或輕小說

主軸是為了傳達作品氛圍、世界觀及主題。使用角色半身像來製造魄力,並活用角色大小來製作重視演出的構圖吧!詳情請參考 P70

## ■ 描繪底稿後再畫出線稿

依照草圖→底稿→線稿的順序清理線稿,並在底稿的階段把素描線修正並整理全體的平衡。線稿部分步驟不只會影響完稿,也會影響上色時的效率,所以請一邊注意草稿或底稿的氣勢並一邊仔細地描畫吧!

### ■ 繪製線稿時的注意點

- ■ 重視底稿的氣勢
- ■ 線會變得僵硬,所以不要太在意要跟草稿或底稿畫得一樣
- ■ 由於會影響上色時的自由度不要過度地畫出衣服的細微皺褶
- ■ 因為上色時會變得很辛苦別讓線與線之間留下空隙

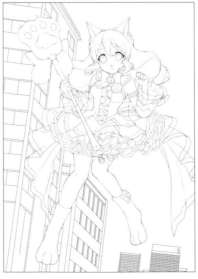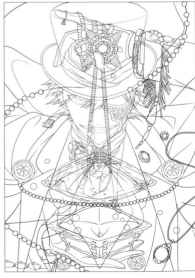

# ■ 塗上底色

用油漆桶工具將插圖全體粗略塗上顏色。如果顏色溢出要塗布的範圍，先回到上一步並把線稿的空隙填滿再重新填色吧！此步驟中需環視整體並調整配色的平衡。底色塗完之後，再將想改變顏色的部分或是會因為影子而變暗的部分加上漸層。

## ■ 配色重點範例

- ■ 想讓觀者留下強烈印象的主色，最多只使用 3 種
- ■ 點綴色選用與主色對比強烈的顏色
- ■ 統一使用同系統的顏色
- ■ 服裝的配色集中使用 3 ～ 4 種顏色

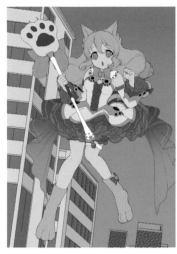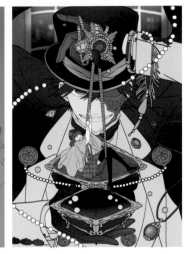

# ■ 塗上陰影與高光修整全體

將會變暗的部分塗上影子以表現陰影。若插圖有背景，用於影子的顏色需考慮到背景顏色。塗完陰影後，把照到光的部分加亮並在眼睛、頭髮與肌膚的輪廓上加上高光以修整插圖整體。

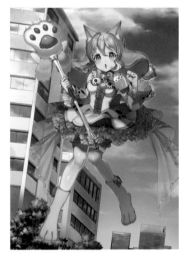

# ■ 加工插圖並完稿

最後，為了使插圖更加美觀會再為其加上像是特效或是色調補償等加工。加工雖然是個會影響品質的重要步驟，但如果使用過多的話也有可能會破壞原圖的味道，所以請盡量將加工用於微調，不要太依賴它。

## ■ 配色重點範例

- ■ 加入輝光效果
- ■ 加入模糊效果
- ■ 貼上材質以增添質感
- ■ 調整明暗與對比
- ■ 調整色調

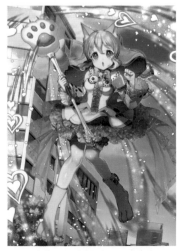

# 繪製插畫的冷知識

## ■ RGB與CMYK

RGB為色光的三原色（混合越多會使明亮度越高的加法型混色），而CMYK則使用色料的三原色（混合越多會使明亮度下降漸漸接近黑色的減法型混色），像手機遊戲常用的光影特效使用RGB彩度會變得比較好。印刷像是書籍或同人誌等紙質媒體時，因為廠商的印表機都是使用CMYK，常會發生印不出RGB模式下的鮮豔色彩的狀況。如果事前知道是要印刷在紙上，使用CMYK模式製作插圖可以預防發生色調不同的問題。

另外，使用CMYK印製時需要注意的是，如果圖中某處的總墨量超過300%，有可能使印刷時的顏料太多不易乾燥而造成轉印的現象，導致廠商拒絕印製。因為處理方法有很多種，所以需要找到適合處理自己插圖的方法。

此外，一般家庭內使用的噴墨印表機是使用特殊墨水印製RGB色彩，所以也很常發生自家的噴墨印表機印出的色彩很漂亮，做為商業刊物印製時色調卻變了……這樣的情況，因此繪圖時請務必留意色彩模式的設定。

※為了讓讀者更容易看出色彩模式的差異，上面的圖像有調整過色調。RGB那側的圖像實際也是以CMYK模式印製。

## ■ 解析度

比起能將Web用的72dpi解析度顯示得十分漂亮的智慧型手機或電腦螢幕，當彩稿印刷在紙上時通常會被要求要有350dpi的高解析度。即使縱橫的寬度相同，若檔案的解析度過低畫質就會顯得粗糙，所以剛剛開始畫圖時在最初的設定處就必須注意畫布的尺寸與解析度。但有種狀況是即便檔案本身的解析度為72dpi，只要檔案的縱橫寬度比實際使用時的縱橫寬度大上5倍，將解析度改為350dpi時，就算圖像會被縮小也能確保足夠的長寬。

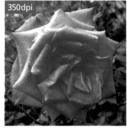
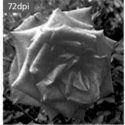

## ■ 注意使用的軟體

使用Photoshop以外的軟體製作PSD檔時的注意點

插圖交件時的主流檔案形式PSD檔，是Adobe系統公司開發的「Adobe Photoshop」內使用的圖像檔案形式，但像是「CLIP STUDIO PAINT」或「SAI2」這些近期出現的繪圖軟體一般也都可以匯出成此種檔案。但是使用圖層進行色調補償或特效等動作會因為軟體規格而改變，依據做法使用「Adobe Photoshop」或其他Adobe開發的軟體讀取時，也有可能導致這些效果沒有正常出現。交件後就交給對方自行處理的狀況下，對方有可能沒注意到異常就直接使用該張插圖，因此必須多加留意。

做為上述問題的對應方法，舉例來說你可以交付已經合併圖層的檔案，或是將完成的樣本匯出成PNG檔並隨著原始檔附上。如果委託人要求你交付未合併圖層的原始檔案，你也可以將上面所說的合併圖層後的檔案與樣本圖像一併附上。

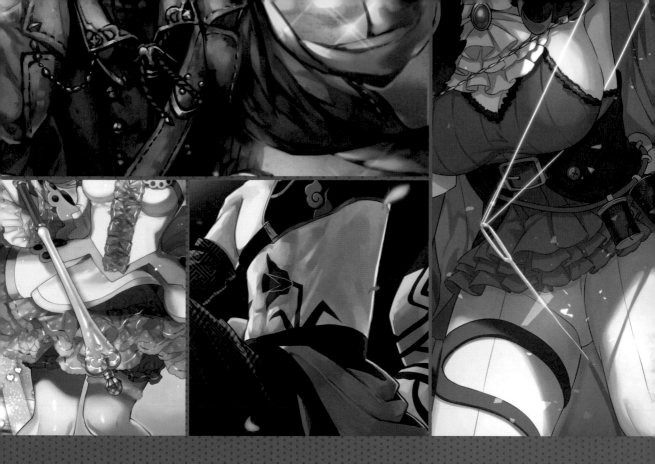

How to draw
CHARACTER DESIGN
and
ILLUSTRATIONS

CHAPTER.2

# 手機遊戲角色的繪製設定

# 手機遊戲角色的設計要點

角色插圖的魅力會直接影響到手機遊戲的聲量，因此會特別重視角色的外表。請試著把握姿勢、構圖、設計及畫面的使用方法等等，這些能讓圖畫看起來更亮麗的重點吧！

## ■ 繪製前先進行準備吧

**POINT**

**■ 把握作品的世界觀**
**■ 抓住最重要的外觀特徵**
**■ 收集必要的資料**

手機遊戲的插圖原則上都是收到遊戲製作公司的委託才進行描繪。將作品的資料看過一遍並把握住舞台或時代等設定，並以委託內容來判斷委託人最希望你畫出那些外觀要素。

依據作品的世界觀，也有可能會需要以歷史中實際存在的鎧甲或民族服裝做為主題。為了能立刻獲得所需的情報，事先使用網路或書籍找到大方向可以提升作業時的效率。

## ■ 思考構圖・姿勢

**POINT**

**■ 使用可以想像角色全身體態的構圖或姿勢**
**■ 視線迎向玩家（正面）**
**■ 在畫面內加入景深**
**■ 在草稿階段就把所有完稿時會加入的要素畫出來**

因為角色的插圖常會直接轉用於頭像或單位（棋子）的圖像，所以需要在畫面內放入角色全身，或是使用即便看不到一部分身體也能想像體態的構圖或姿勢。因為視線迎向玩家的狀況下吸引力較高，如果沒有特別指定的話就面向前方。因為在草稿階段會跟委託人進行一次確認，背景等人物以外的要素也需要畫在草稿內。

▲為了避開過於平面的印象，讓角色把手伸出並在右手上加上透視以製造出景深與立體感。構圖中使用屈身或俯瞰也有相同效果。

▲無論是抬頭或俯瞰視線都看向正面。另外為了讓觀者能理解角色的體態，使用姿勢與構圖設法讓膝下以上部位能進入畫面之中。

# ■ 進行角色設計

**POINT**

**■於持有品或衣服上放入讓人一目了然的職業或職務象徵**
**■注意角色的稀有度**
**■為女性角色製造露出肌膚之處**
**■用表情或動作來表現個性或氛圍**

為了讓觀者能立刻理解這個角色是怎樣的人物或是擅長什麼，武器或小配件等等的持有物品上使用易懂的象徵。同樣的，表情、動作與姿勢可讓角色個性與氛圍更顯著。此外，大部分的手機遊戲通常都會為每個角色設定稀有度（價值的高低），「越是稀有就要加強特殊感」像這樣配合稀有度製造氛圍的功夫也是很重要的。

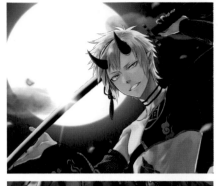

▲額頭長出的角與手裡拿的和式武器武士刀醞釀出鬼的氛圍，或是畫出冒險家才會擁有的插有突出地圖的背包與寶石等等，特地使用這些要素可讓人一眼就想到這是怎樣的角色。

◀雖然也有例外，但手機遊戲的女性角色無論性格如何，幾乎都會有要求製造身體裸露部分的傾向。

# ■ 思考「進化插圖」的各種樣式

**POINT**

**■製造特別感**
**■將畫面中的空間填滿**
**■增加裝飾品或特效**
**■使角色成長**

已變成手機遊戲基礎的角色進化插圖，要求的是可以讓玩家興起想要進化或是想要取得的特別感或角色變化。其中也有讓插圖更華麗、讓玩家感受到角色的成長或是讓故事發展這幾種模式。

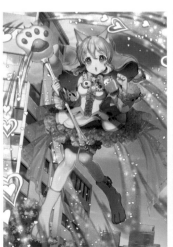

▲從稚氣的魔法少女（左）成長為充滿自信的優秀魔法師（右）。服裝與魔杖都變形且增添特效，是一張可讓人感受到「成長」與「華麗」這兩個重點的插圖。

畫出進化前後的差異

# 魔法少女角色

做為手機遊戲內的角色，這次製作了以魔法少女為主題的設計，而這個角色會因為成長而改變樣貌。在此將對「進化」前後的角色設計與插圖的繪製方法進行解說。

Illustration by ももしき

FINISHED ILLUSTLATION

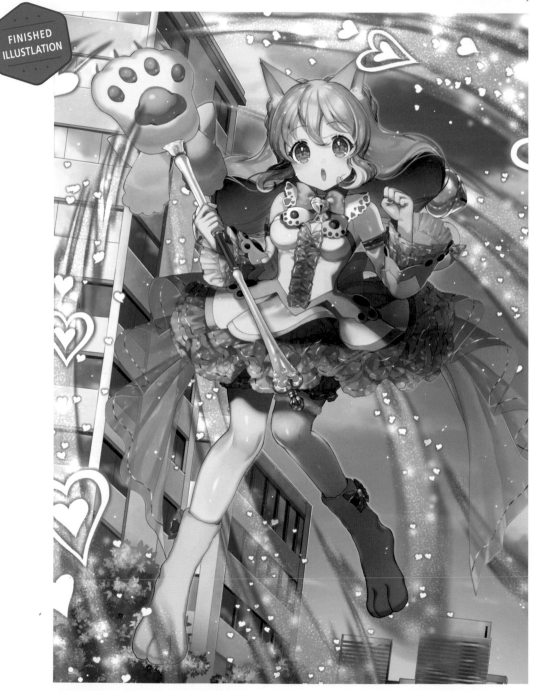

# ■魔法少女角色的『進化』

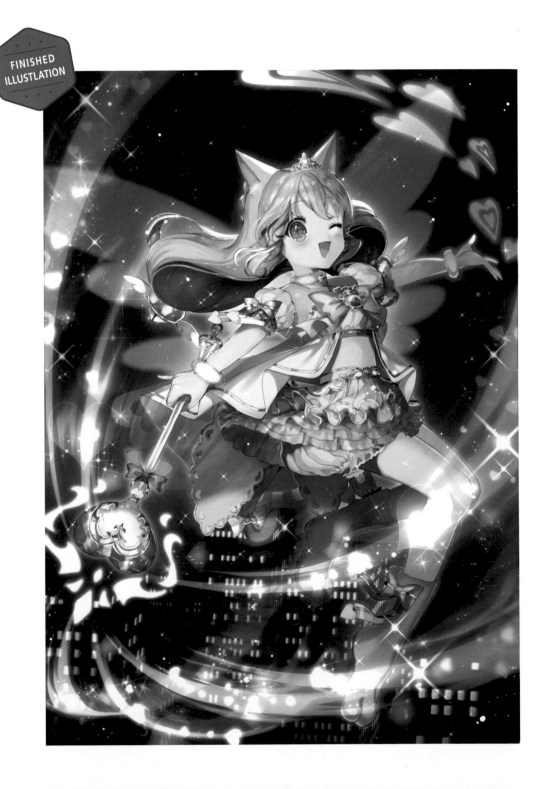

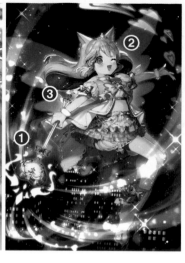

① 不讓特效蓋到角色

② 呈現出「進化」前後的差異

③ 加深陰影色彩並加強對比

## CHARACTER
# 獸耳魔法少女

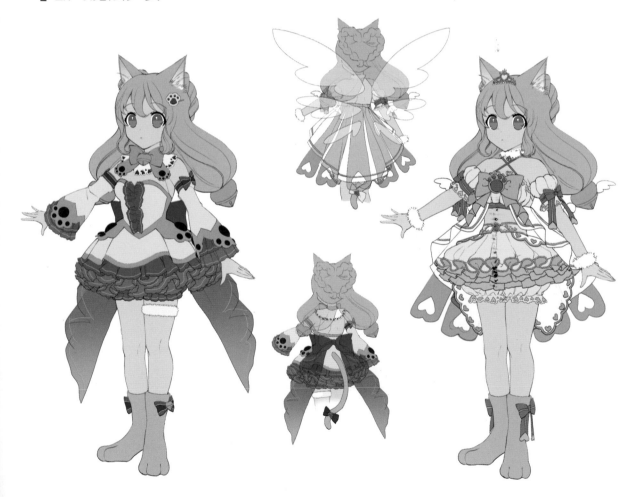

# 製作各種服裝設計樣式

因為本次的委託內容是「魔法少女」，所以從角色服裝開始發想。把角色印象聯想到的單字記錄下來後，再用這些單字進行排列組合來設計出服裝樣式吧！

## 委託時的角色印象

■以緞帶、褶邊及愛心妝點的可愛魔法少女
■將動物的要素組合在設計內
■手持發動魔法用的道具

▼胸部的緞帶與裙子上的大褶邊為此設計的特徵。其他像是手腳、髮夾等等，到處都有融入貓的要素。

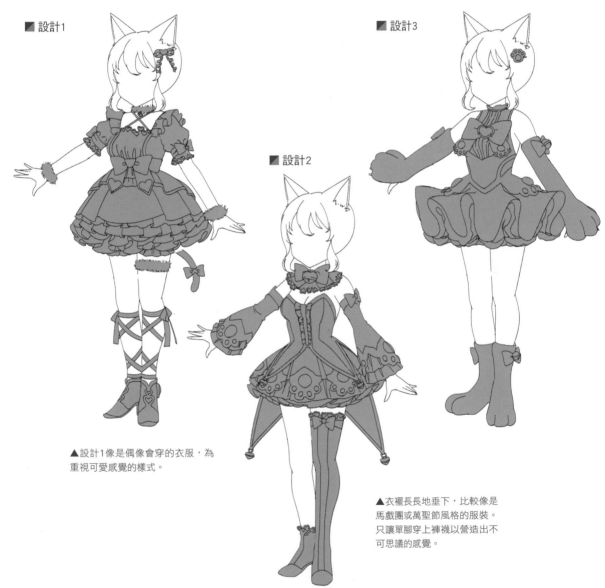

■ 設計1

■ 設計2

■ 設計3

▲設計1像是偶像會穿的衣服，為重視可愛感覺的樣式。

▲衣襬長長地垂下，比較像是馬戲團或萬聖節風格的服裝。只讓單腳穿上褲襪以營造出不可思議的感覺。

# 決定服裝與髮型

將製作出的三種服裝樣式中的各種零件再度歸納成一個樣式。這次則用貓咪及愛心做為主題進行設計。髮型是一個可以表現角色的重要零件，如果覺得很煩惱的話不如一邊挖掘角色設定一邊思考看看。

■ STEP2：髮型

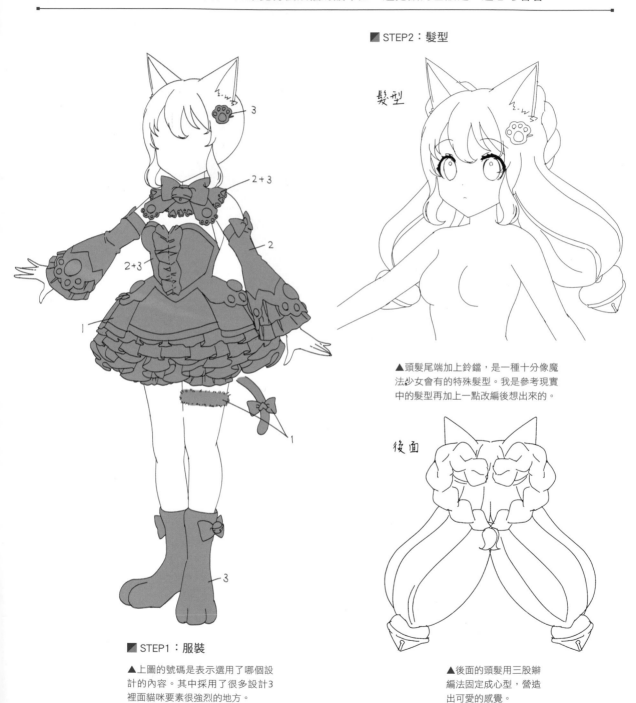

▲頭髮尾端加上鈴鐺，是一種十分像魔法少女會有的特殊髮型。我是參考現實中的髮型再加上一點改編後想出來的。

■ STEP1：服裝

▲上圖的號碼是表示選用了哪個設計的內容。其中採用了很多設計3裡面貓咪要素很強烈的地方。

▲後面的頭髮用三股辮編法固定成心型，營造出可愛的感覺。

# 讓角色手持適合自己的魔法道具

因為本次的委託內容是「魔法少女」，所以從角色服裝開始發想。把角色印象聯想到的單字記錄下來後，再用這些單字進行排列組合來設計出服裝樣式吧！

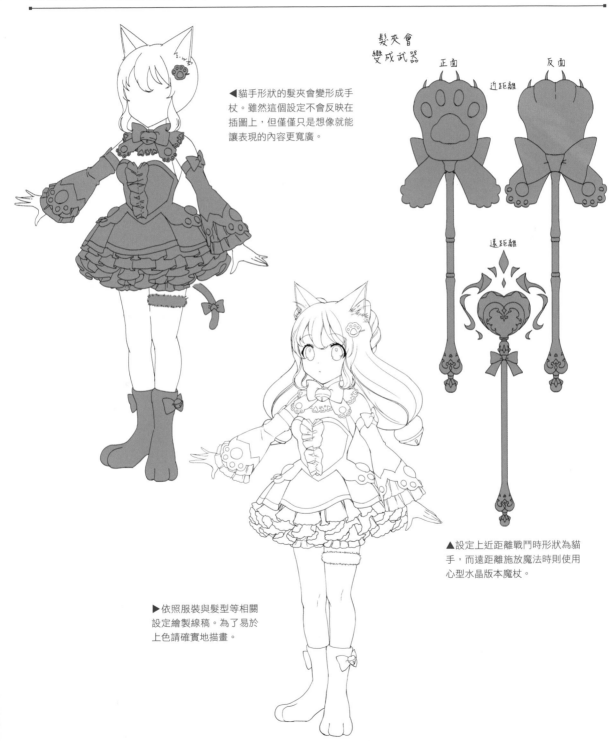

髮夾會變成武器

正面　近距離　反面

遠距離

◀貓手形狀的髮夾會變形成手杖。雖然這個設定不會反映在插圖上，但僅僅只是想像就能讓表現的內容更寬廣。

▶依照服裝與髮型等相關設定繪製線稿。為了易於上色請確實地描畫。

▲設定上近距離戰鬥時形狀為貓手，而遠距離施放魔法時則使用心型水晶版本魔杖。

# 塗出不同的角色色彩搭配

在線稿上改變顏色的排列組合，塗出不同的色彩搭配。色彩可以從角色個性或四大元素魔法屬性中選擇適合角色的顏色。將顏色篩選至 2～3 種可以製造一體感。

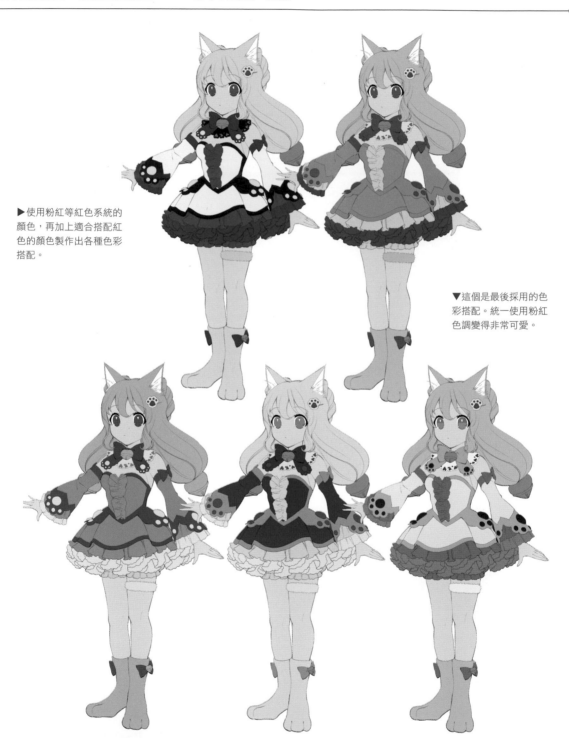

▶使用粉紅等紅色系統的顏色，再加上適合搭配紅色的顏色製作出各種色彩搭配。

▼這個是最後採用的色彩搭配。統一使用粉紅色調變得非常可愛。

以採用的角色色彩做為基礎，將蕾絲等配件的細部塗上顏色。背上加上長長的緞帶使角色的輪廓添加特徵，
這也讓角色動起來的時候會增添有趣的變化。

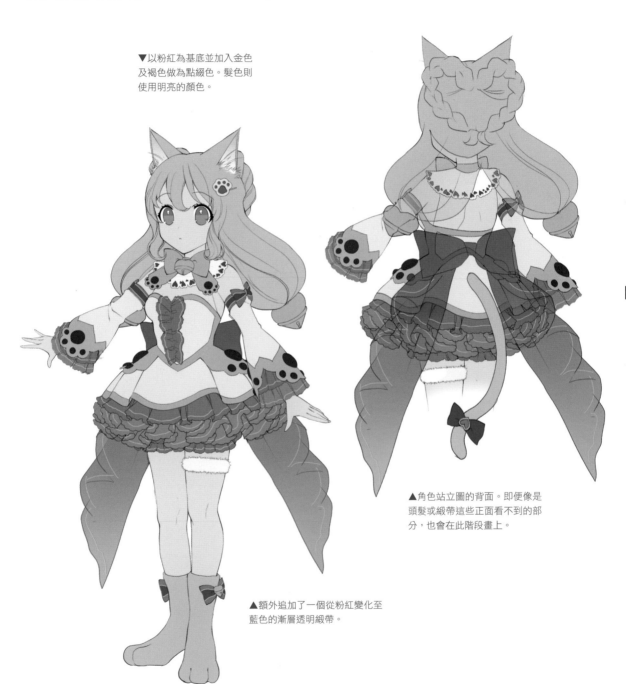

▼以粉紅為基底並加入金色
及褐色做為點綴色。髮色則
使用明亮的顏色。

▲角色站立圖的背面。即便像是
頭髮或緞帶這些正面看不到的部
分，也會在此階段畫上。

▲額外追加了一個從粉紅變化至
藍色的漸層透明緞帶。

# 從插圖的印象來思考構圖

用設計出的角色與插圖印象來製作草稿。由於是遊戲中的角色,我特別注意她的戰鬥方式。因為姿勢會依據角色的個性而改變,所以也必須特別注意這點。

### 插圖的委託內容

■ 製造可愛的氣圍
■ 畫出使用魔法的場面
■ 使用鮮明的顏色來上色

▶ 完成了一個以愛心為主題並統一使用粉紅色調的可愛獸耳魔法少女。

▶ 背向太陽並沐浴在逆光底下的構圖。帥氣的氛圍較重所以最後沒採用。

▶ 本次採用的構圖。可愛的姿勢加上能簡單地看到服裝全體,我認為角色會看起來很顯眼。

◀ 角色的動作很大,看起來有種淘氣的感覺。

# 將草圖繼續往下繪製成線稿

一邊繪製草圖,一邊將背景與魔法特效加入以想像完稿的樣子。不同的背景給觀者的印象也會不同,所以請挑選符合狀況的背景。繪製線稿時再來調整角色位置等細微設定。

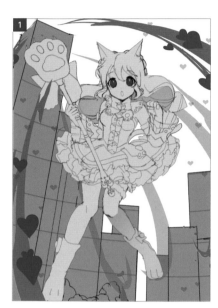

▲將草圖往下繪製並完成底稿。背向大樓群並施放魔法中。

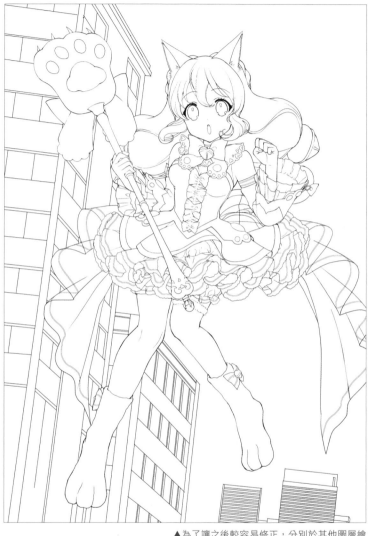

▲為了讓之後較容易修正,分別於其他圖層繪製被風吹起的頭髮與武器。

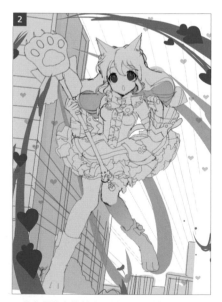

▲將背景的大樓斜向重新配置,使其變成一張擁有景深及立體感的插圖。

# 上色讓角色增添立體感

於變成線稿的角色及背景上塗上底色。如果在此階段細分很多顏色，之後會更好調整色彩。接著塗上比底色更濃郁的陰影顏色及明亮的高光，來為角色增添立體感。

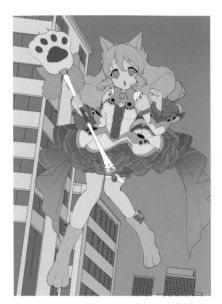

▲塗布底色時的樣子。可以看到套色時細分了很多種顏色。

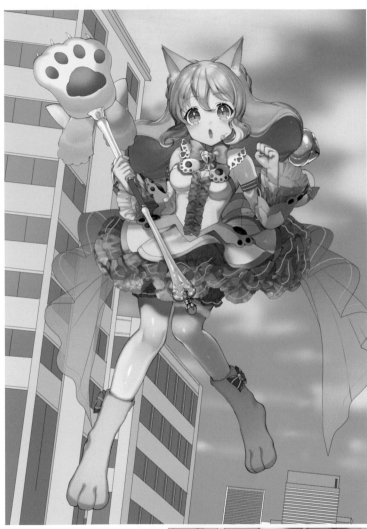

▲繼續上色讓角色看起來閃閃發亮。

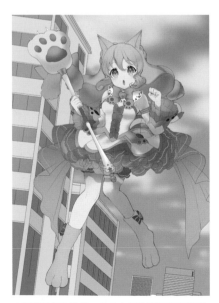

▲即便只加上陰影，也會大幅改變看起來的感覺。

▶呈現光滑肌膚的同時，也表現出膝蓋的立體感。

# 畫上與角色顏色相配的背景

提高服裝與手杖的質感並刻畫背景。因為重要的是背景顏色需要跟角色融合在一起,所以要一邊確認雙方平衡一邊進行調整。另外也在此步驟進行細部調整,像是增添鬢角或調整線稿的顏色。

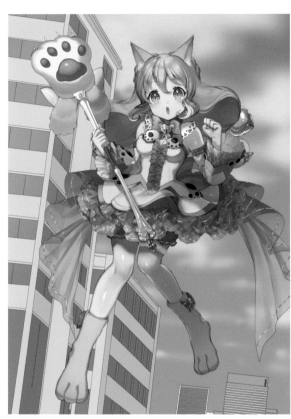

▲為已繪製於裙襬等服裝上的金線增添質感。此處需注意光的反射方式。

▲加強手杖與背後的透明緞帶的上色,為其增添立體感。

▶即便同樣都是大樓的牆壁,依據光線的照射方式顏色也會大幅變化。

▲在背景上加入更多細節。注意光源並以富有層次的顏色來上色吧。

# 加入魔法特效並完稿

加上使用魔法而產生的特效,在這邊讓魔法好像是從手杖上的貓手部分放出的一樣。追加特效並讓圖面變得華麗的同時,也將魔法光芒納入考量並以此調整角色顏色。

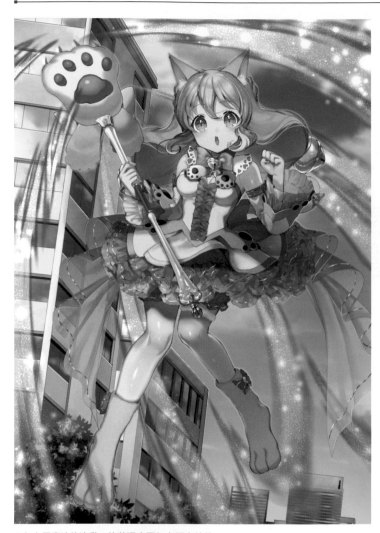

▲讓手杖上的爪子發光。另外把愛心也就是這次的主題散布於特效上。

▲加上了魔法的流動。接著還會再加上更多特效。

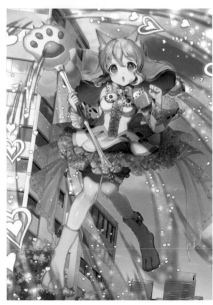

▲把陰影部分替換成更深的顏色,加強全體的對比並完稿。

▲因為眼睛的顏色與肌膚的顏色相近,所以添加了粉紅色。

# 設計進化以後的角色

如果遊戲中有養成要素，培育角色後常常可以「進化」並改變角色的外觀。在本書中，也會將前面設計的
魔法少女角色進化後的姿態繪製成插圖。

## 插圖的委託內容

- ■表現出進化前後的差異
- ■用更鮮明的顏色繪製
- ■使用心型的水晶杖

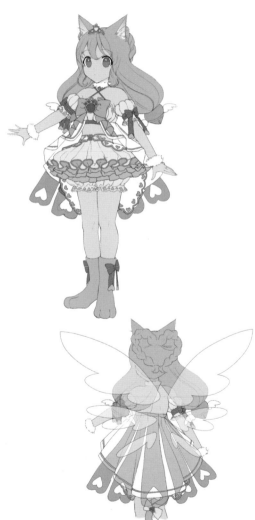

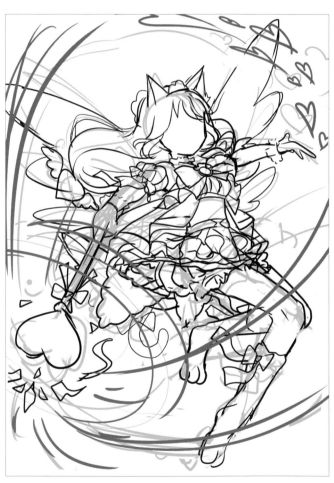

▲角色的成長程度則是使用動感的姿勢
來體現。

▲進化後的角色。除了長出翅膀以外，
服裝也變成金色，讓其在可愛中增添美
麗與不凡的氣質。

將線稿上色來製作角色的細節

根據草稿來繪製角色線稿。於線稿上塗上底色後，可以跟進化前的圖一樣加上陰影顏色與高光以增添立體感。於色彩濃烈的部份加上明亮的顏色，為角色添加輕盈感吧！

▶使用較多黃色，也就是金色的底色進行上色。因為裸露的部分較多，膚色的面積也增加了。

▼進化後的插圖線稿。表情比進化前更加開朗。

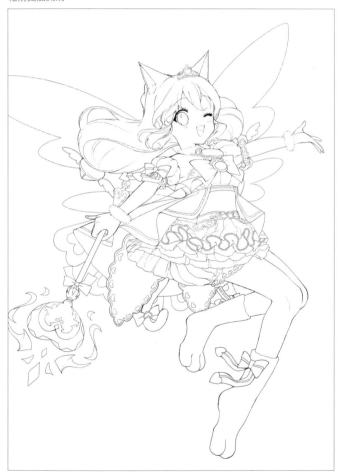

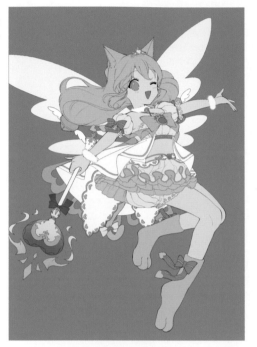

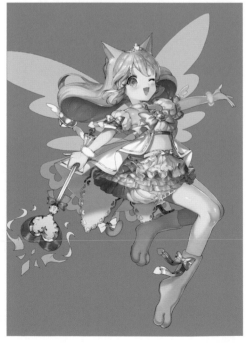

▶把高光的亮度提高可呈現出金色應有的光澤感。

# 加上更鮮明的魔法特效

於上色完的角色背後畫上背景後,將魔法特效畫入圖畫中。放置魔法特效時需注意不要掩蓋到角色或服裝。
只要讓角色鮮明地浮現在你眼前就可以說是大功告成。

▶魔法從心型水晶版本的手
杖發射出去。除了魔法本身
的光芒,手杖的水晶部分也
閃閃發光。

▼這次插圖的背景設定在夜晚。
用此表示跟進化前的時間有所不
同。

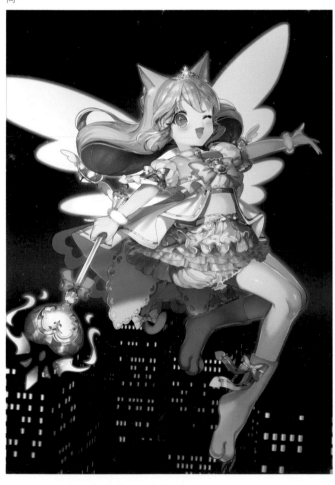

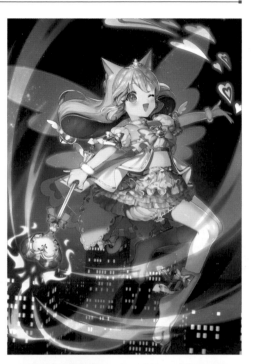

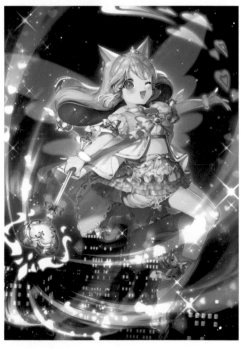

▶因為魔法特效增多,照射到角色
身上的光芒也變多,為了讓角色輪
廓看起來像是在發光一樣,在其上
添加了色彩。

# 吸引觀者目光的
# 鬼族青年劍士角色

背向滿月的夜空，臉上浮現挑釁笑容的鬼族青年。在這邊會逐一解說製作一個手機遊戲的登場角色的步驟與插圖的畫法。試著畫出由角色站立圖變化成插圖時的高級感吧！

Illustration by 染宮すずめ

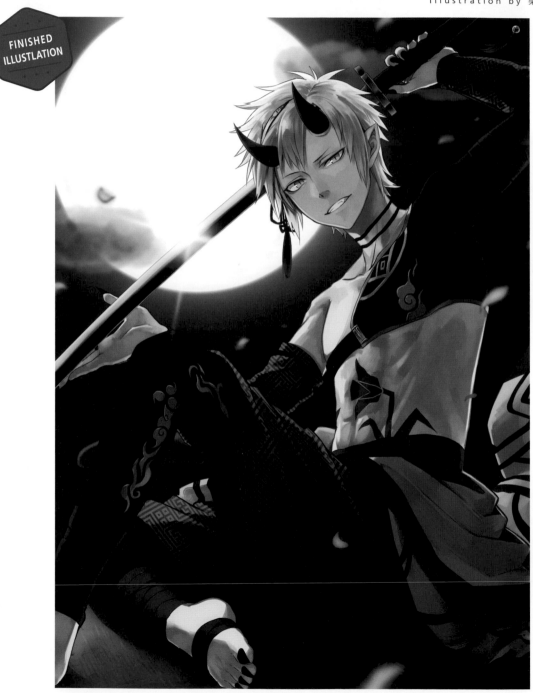

FINISHED
ILLUSTLATION

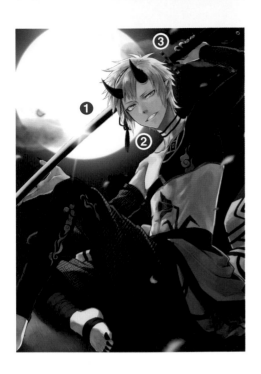

製作POINT

① 繪製誘導觀者視線的構圖

② 呈現特別的氛圍

③ 塞入自己喜歡的要素

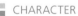

## CHARACTER
# 兩隻角的鬼族青年劍士

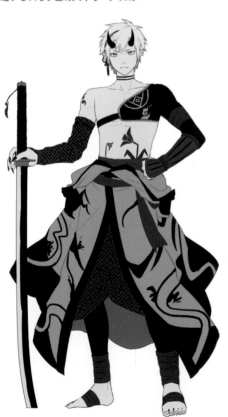

# 整理想在Q版角色上表現出來的情報

依據角色印象來製作角色的外觀。此階段用頭身數較低的 Q 版角色來進行設計。使用 Q 版角色來進行設計的話，可以整理出想表現的角色面向。

**委託時的角色印象**

- ■ 頭上長角，像鬼一般的青年
- ■ 眼睛細長
- ■ 手持像是鬼族會拿的武器

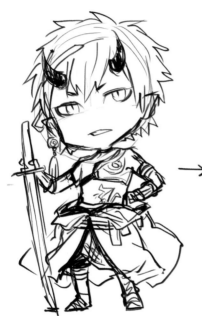

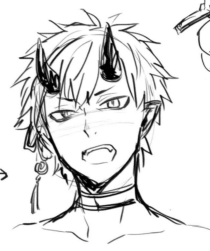

在 Q 版角色上
繪製出大部分的設計後
再拉長頭身。

▲扛起大刀並擺出決勝姿勢的Q版角色。重要的是即使簡化也要讓觀者感受到角色的特點。

◀▲使用Q版角色進行設計，之後再拉長頭身。盡量設計到只看到輪廓就能知道這是哪位角色吧！

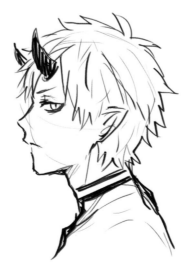

◀▲畫了各式各樣的表情草圖。即便是帥氣的角色，讓他擺出意料之外的搞笑表情的話也能讓觀者覺得很可愛。

# CHARA'S PROCESS 02 拉長Q版角色的頭身

把從 Q 版角色開始設計的角色的頭身拉長並繪製成角色站立圖。決定一些像是眼睛顏色、指甲形狀以及持有的武器等等，這些在 Q 版角色上沒有設計的細節後，為全體上色。

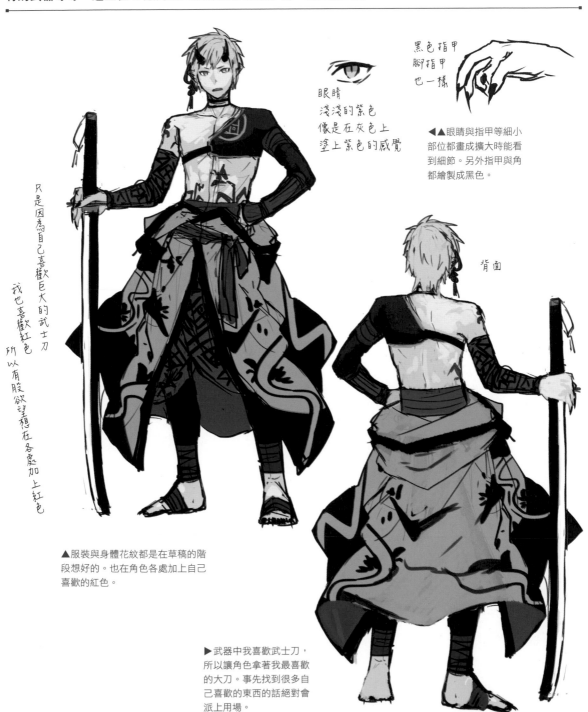

眼睛
淺淺的紫色
像是在灰色上
塗上紫色的感覺

黑色指甲
腳指甲
也一樣

◀▲眼睛與指甲等細小部位都畫成擴大時能看到細節。另外指甲與角都繪製成黑色。

只是因為自己喜歡巨大的武士刀
我也喜歡紅色
所以有股欲望想在各處加上紅色

▲服裝與身體花紋都是在草稿的階段想好的。也在角色各處加上自己喜歡的紅色。

背面

▶武器中我喜歡武士刀，所以讓角色拿著我最喜歡的大刀。事先找到很多自己喜歡的東西的話絕對會派上用場。

# 繪製各種表情並以此思考個性

由於角色的外觀已經設計好了，接著來想角色個性。如果是從個性來製作角色的話，需注意外觀不要跟個性一致。從角色的私底下的舉動來發想的話容易想出擁有意外性的個性，因此我十分推薦這個做法。

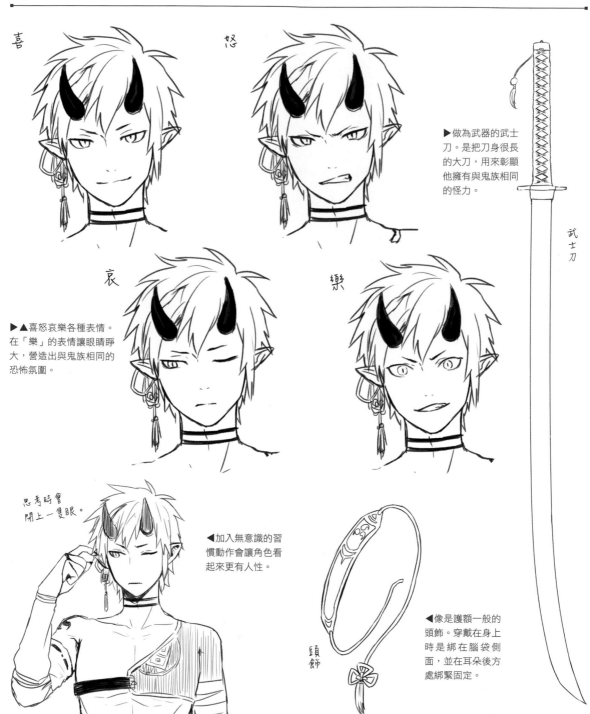

喜

怒

哀

樂

▶做為武器的武士刀。是把刀身很長的大刀，用來彰顯他擁有與鬼族相同的怪力。

武士刀

▶▲喜怒哀樂各種表情。在「樂」的表情讓眼睛睜大，營造出與鬼族相同的恐怖氛圍。

思考時會閉上一隻眼。

◀加入無意識的習慣動作會讓角色看起來更有人性。

頭飾

◀像是護額一般的頭飾。穿戴在身上時是綁在腦袋側面，並在耳朵後方處綁緊固定。

# 整理線條並加深角色設定

整理角色站立圖的線條並以此繪製線稿。草稿與線稿的線條粗細不同時，有時候也會使完稿產生不協調的感覺，所以在畫的時候需要留意草稿的印象有沒有呈現在線稿上。

■ STEP1：五官

◀細長且尖銳的眼神。額頭上長著兩隻角，且擁有一雙尖耳朵。

■ STEP2：髮型

◀刺刺的短髮。無論是從前面還是後面看，都看得到頭飾的綁帶。

■ STEP3：服裝

▲因為外觀上像是將和服隨意穿上，需要注意布料的重疊部分。服裝與身體上的花紋會在上色時才添加，所以線稿上並沒有畫上花紋。

# 上色並完成角色

為角色站立圖的線稿塗上顏色，服裝及身體上的花紋也在此階段畫上。由於花紋是畫在彎曲面上，必須要注意看起來的感覺。即便使用的是不會加上陰影顏色的填色方法，也要盡量抓住角色的神韻。

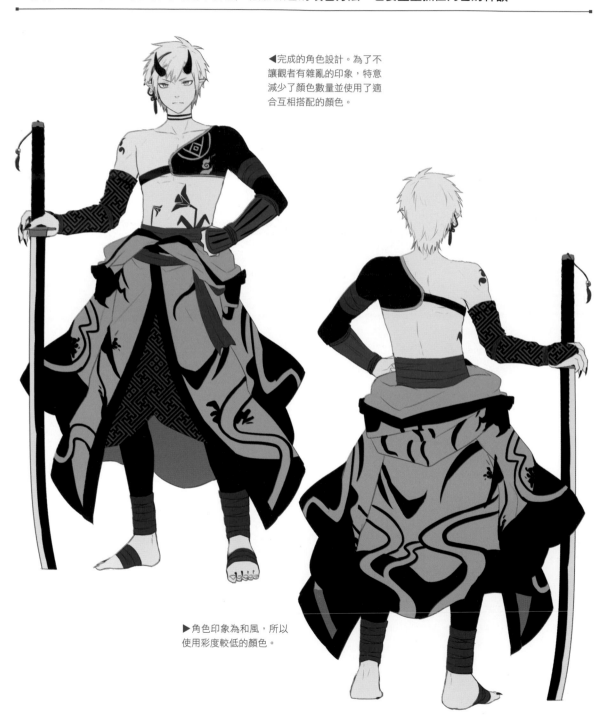

◀完成的角色設計。為了不讓觀者有雜亂的印象，特意減少了顏色數量並使用了適合互相搭配的顏色。

▶角色印象為和風，所以使用彩度較低的顏色。

# 繪製各種草稿樣式

思考角色姿勢與構圖。因為是個有著無限選項且令人煩惱的作業,在找到合適的姿勢與構圖之前反覆嘗試是非常重要的。而我這次選了一個看起來帥氣且優美的構圖。

## ■ 插圖的委託內容

- ■ 畫出角色的帥氣之處
- ■ 構圖要能吸引目光
- ■ 畫出角色站立圖變化成插圖後的特別感

▶鬼族與武士刀的和風印象,並擁有銀髮做為特徵的鬼族青年。並非只有一隻角的鬼領袖,而是一般的兩角鬼族。

▲構圖給予觀者仰望著拿著刀擺出決勝姿勢的角色之印象。這次採用了這個構圖。

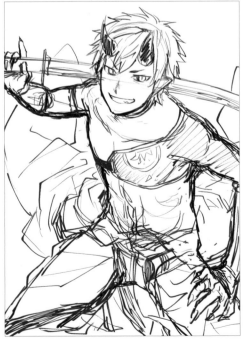

▶構圖有點接近在Q版角色階段畫過的扛刀姿勢,表現出淘氣的氛圍。

# 將草圖繼續往下繪製成線稿

將採用的草稿繼續往下畫。把只有畫入輪廓的服裝等等的身上配件描繪出來，全數畫完之後再繪製成線稿。
跟繪製角色站立圖時一樣，注意不要失去草稿的氣勢。

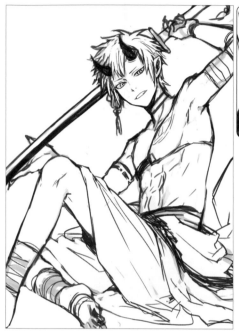

◀一邊擦掉輪廓線一邊進行繪製。

▼使用比草稿更細的線條畫出線稿。需注意不要影響到原先的角色印象。

▲為了想像出完稿的樣貌，即使有些線條是製作線稿時不需要的，也會在草稿階段畫上。

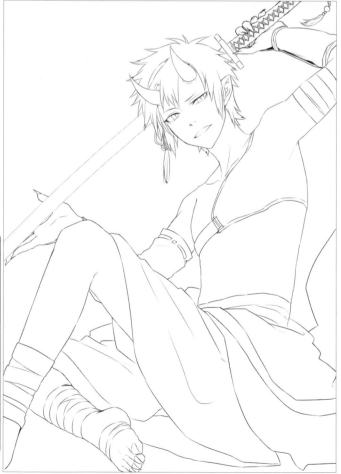

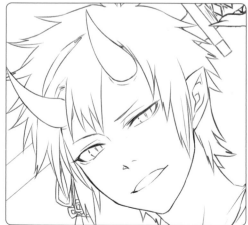

▲在繪製線稿的階段把表情改成挑釁的感覺。

**塗上底色並描繪合乎世界觀的背景**

像是要區隔線稿一般塗上底色。衣服與身體上的花紋會在更之後的步驟畫上，所以在這個階段先不畫出來。
另外，背景設定為掛著幾片薄雲的滿月夜空，以此製造絢爛的和風演出。

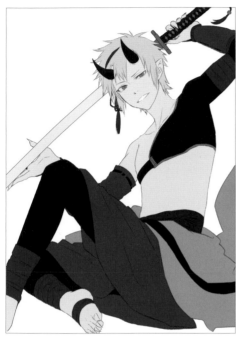

◀將袖子上的繩子等等
用線條分開的部分，以
不同顏色做出區隔。

▲正在為角色塗上底色時的樣子。因為之後會
再為細部上色，所以只粗略地塗上顏色做為區
分。

▲添加扶手等等的小物品時，請使用符合作品世界設定
的東西。

▶於背景加上滿月的夜空與扶手，給人一
種地上墊有疊蓆的感覺。

# 為人物與背景的細部上色

因為已經塗好角色與背景的底色，接下來的作業是要把細節塗出來。在這個步驟內需要把線稿中沒有畫出的身體凹凸等細節用上色表現出來。因為提高了月亮的明亮度，畫上陰影與光線的反射時需要注意光源。

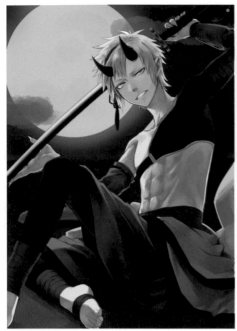

◀用上色表現腹肌與腋下的立體感。

▲正在為細節上色時的模樣。雖然還沒畫出服裝與身體上的花紋，但可以看到皺褶部分已經浮現出立體感。

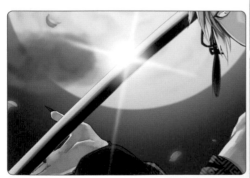

▲讓花瓣在角色周圍飛舞並製造浪漫氛圍。

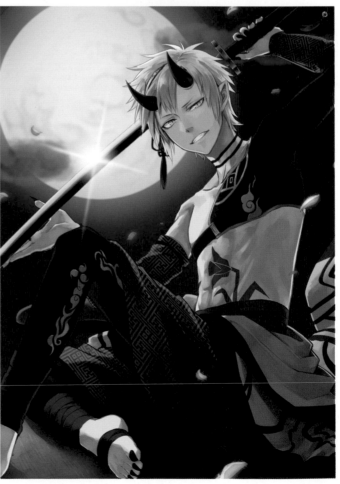

▶於衣服與身體上添加花紋，並且在滿月上增添如同隕石坑的紋路。

調整整體的色調以加深觀者的印象

細節也全部畫上後，為了讓觀者的印象更加深刻，最後會再調整一次整體的色調。此外為了使滿月的光芒
以及角色更加鮮明，所以我另外再加上了特效。最終在角色的背後加入柵欄就大功告成。

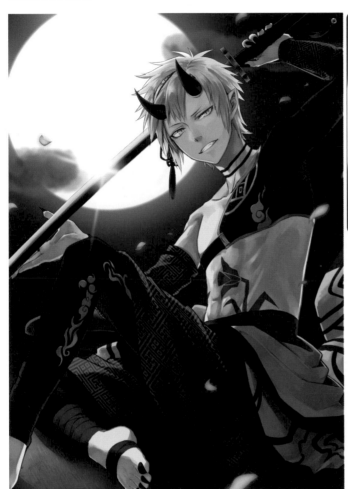

▲使滿月閃閃發光，加深跟角色之間
的對比。

▼再度進行調整以降低紅色的彩度。

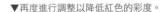

▲在角色與背景上施加輝光效果，讓其更顯突出。

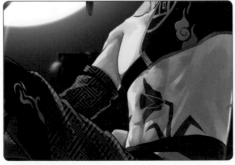

▶將角色前後的東西
模糊化。

# 少年冒險家角色

手機遊戲的插圖因為可以活用 RGB 色彩在手機螢幕上發色很好的特性，大多數都採用鮮明且華麗的顏色搭配。在此章節內，你將可以習得如何將擁有穩健配色設定的角色設計，繪製成鮮明完稿的方法。

Illustration by しがらき

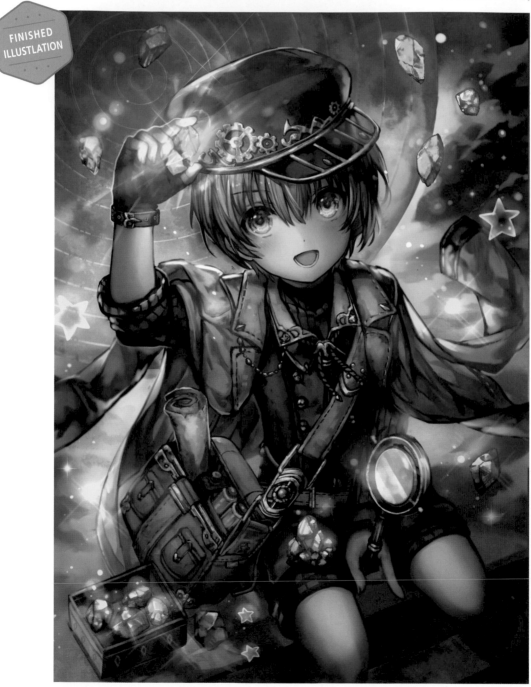

FINISHED
ILLUSTLATION

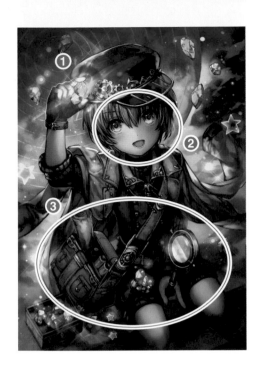

① 加入光的特效使畫面變明亮

② 畫出能表現角色個性的表情

③ 讓角色拿著一眼就能看出職業的物品

### ■ CHARACTER
## 在神祕的世界中四處奔走的少年冒險家

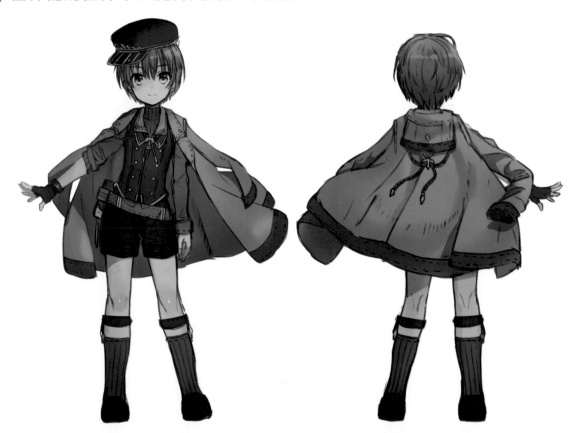

# 繪製出少年一般的設計草稿

在這個以插畫為主體的手機遊戲業界，玩家對角色的觀感都是從外觀給的資訊中判斷出來的。所以繪製設計草稿時是要一邊考慮玩家的看法與一邊遵照委託內容進行。

## 委託時的角色印象

- ■包含奇幻要素的蒸氣龐克世界
- ■以祕寶獵人維生的少年冒險家
- ■維多利亞風格的整齊服裝
- ■服裝顯露出少年該有的腿部線條

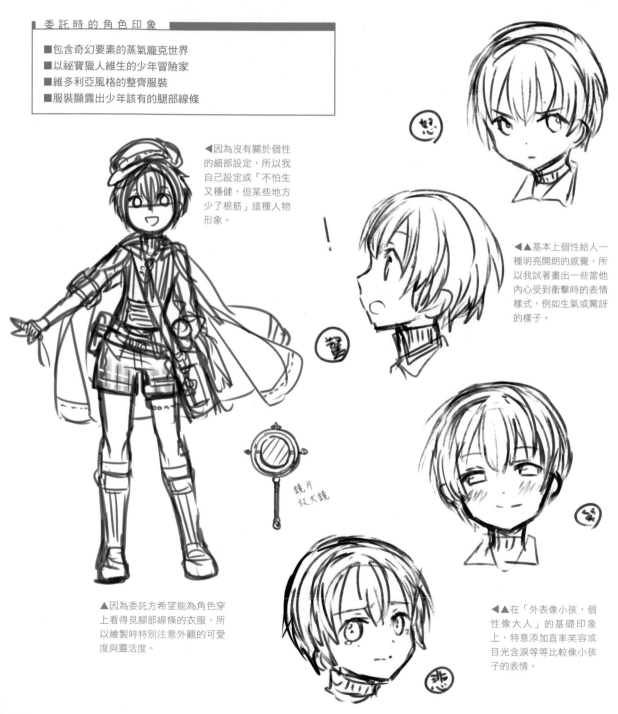

◀因為沒有關於個性的細部設定，所以我自己設定成「不怕生又穩健，但某些地方少了根筋」這種人物形象。

◀◀基本上個性給人一種明亮開朗的感覺，所以我試著畫出一些當他內心受到衝擊時的表情樣式，例如生氣或驚訝的樣子。

鏡片
放大鏡

◀◀在「外表像小孩，個性像大人」的基礎印象上，特意添加直率笑容或目光含淚等等比較像小孩子的表情。

▲因為委託方希望能為角色穿上看得見腳部線條的衣服，所以繪製時特別注意外觀的可愛度與靈活度。

# 畫出姿勢及小物品來擴展設定

為了使繪製單張圖像時可以讓人一眼就看出角色的個性與職業，在這邊需要想出一些能反映出角色個性的姿勢與持有物品。如果有想到什麼就以繪製草稿的方式筆記下來，逐步擴展設定。

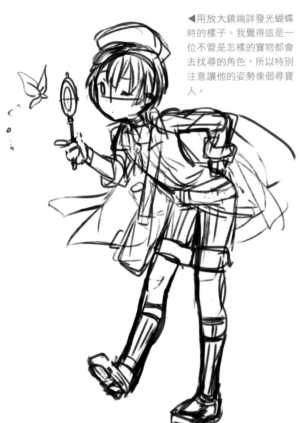

◀用放大鏡端詳發光蝴蝶時的樣子。我覺得這是一位不管是怎樣的寶物都會去找尋的角色，所以特別注意讓他的姿勢像個尋寶人。

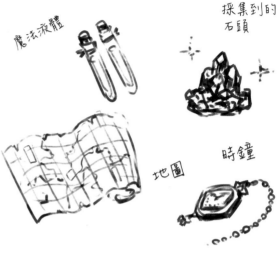

魔法液體

採集到的石頭

地圖

時鐘

▲這些是他一定會放進包包裡的東西，包括調查用魔法液體、採集到的礦石、藏寶圖與小型時鐘。在我自己的設定上，小型時鐘是從別人那邊收到的，所以稍微有點時尚。

▶▼背包與放大鏡是必需品。因為總是四處奔走，身上的東西都沒什麼裝飾感，背包也是實用取向。

鏡片放大鏡

背包

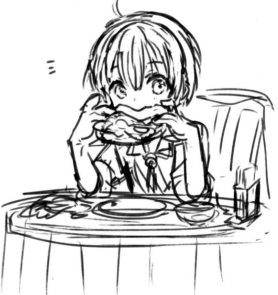

▲因為想表現出角色「有點脫線的地方」，所以畫了用餐時的情景。不理會周遭、也不在乎一個人吃飯、卻在順道進去的店裡吃飯時被認識的人叫住，食物就這樣含在嘴裡不知道該如何是好……像這樣的各式各樣的情景逐一浮現在我腦海中。

# 決定細部設計並清理線稿

一邊清理原先草圖的線條，一邊將設計細節固定下來。為了具體描繪服裝與持有物時所做的調查與思考，
會讓你掌握到如何加深角色的個性、特技與設定並發揮出角色魅力

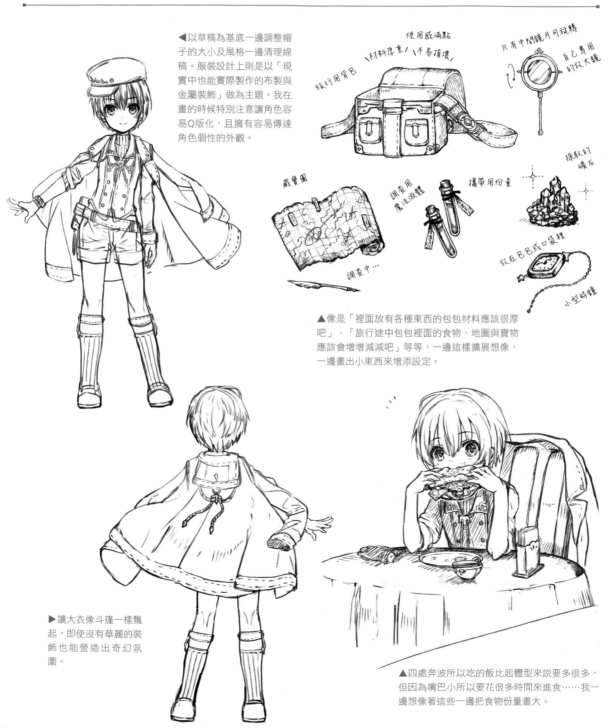

◀以草稿為基底一邊調整帽子的大小及風格一邊清理線稿。服裝設計上則是以「現實中也能實際製作的布製與金屬裝飾」做為主題。我在畫的時候特別注意讓角色容易Q版化，且擁有容易傳達角色個性的外觀。

使用感滿點

旅行用背包　＼材料厚實！＼不易損壞！

只有中間鏡片可旋轉　自己專用的放大鏡

藏寶圖

調查用魔法液體　攜帶用份量

採取的礦石

調查中…

放在包包或口袋裡

小型時鐘

▲像是「裡面放有各種東西的包包材料應該很厚吧」、「旅行途中包包裡面的食物、地圖與寶物應該會增增減減吧」等等，一邊這樣擴展想像，一邊畫出小東西來增添設定。

▶讓大衣像斗篷一樣飄起，即使沒有華麗的裝飾也能營造出奇幻氛圍。

▲四處奔波所以吃的飯比起體型來說要多很多，但因為嘴巴小所以要花很多時間來進食⋯⋯我一邊想像著這些一邊把食物份量畫大。

# 決定各種表情・配色

為角色站立圖上色並決定角色配色的作業中,需要先思考要用哪種顏色當作基本色調,再依照決定的色彩的系統色整理全體的顏色。在此步驟也清理各種表情的草稿線條,並決定角色個性。

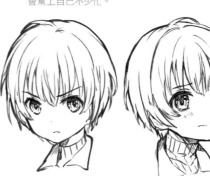

▼如果只是單張圖像,基本上不會用到偏離角色第一印象的表情,但最近的手機遊戲內常有會話模式,那就變得需要繪製各種表情。因為可以順便掌握角色個性,事先畫好憤怒、悲傷等表情的話一定會幫上自己不少忙。

▲我在畫的時候特別注意讓角色在高興時帶有大人的成熟感,驚訝時則像是該年齡小孩會有的反應。把草稿的完成度提高讓表情越具體,在自己的心中就越能了解這些細微差別。

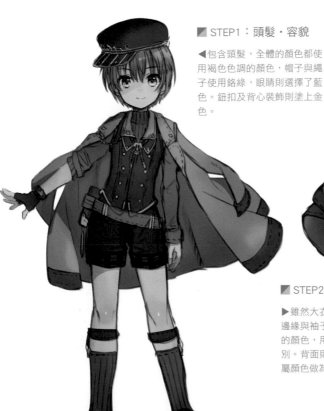

■ STEP1:頭髮・容貌

◀包含頭髮,全體的顏色都使用褐色色調的顏色,帽子與繩子使用鉻綠,眼睛則選擇了藍色。鈕扣及背心裝飾則塗上金色。

■ STEP2:服裝

▶雖然大衣也是褐色,但邊緣與袖子部分塗上更深的顏色,用明暗來做出區別。背面則使用繩子與金屬顏色做為點綴。

# 從角色形象來思考構圖

依造製作出的角色外觀與個性設定來繪製單張圖像。一邊描繪草稿一邊思考如何讓這張插畫擁有看點與魅力，而且構圖內兼具需要傳達給玩家們的情報。

## 插圖的委託內容

- ■ 明亮且鮮明的色調
- ■ 持有符合角色調性的小東西
- ■ 一眼就能看出少年的職業

◀以角色設計為主軸，除了構圖要「可做為單張圖像來欣賞」外，並思考如何讓觀者第一眼就感受到「職業」以及「少年的小巧可愛感」這2點。

▼思考方向與左側草稿相同，調整角度使構圖呈現俯瞰視角。將礦石放置在前方，是一種較能將美麗感表現出來的樣子。

▲為了讓觀眾了解祕寶獵人以及喜歡收集礦石（寶物）的角色調性，讓角色的手中拿著礦石與放大鏡。姿勢上雙足緊閉，是一種著重小巧可愛感的構圖。

# 繪製彩稿草圖並整理線稿

構圖的印象決定後便開始動手為草圖上色，以製作出用來想像完稿樣貌的彩稿草圖。因為此處是使用厚塗法進行上色，所以我一邊也將草稿線條整理成區別色彩用的線稿。

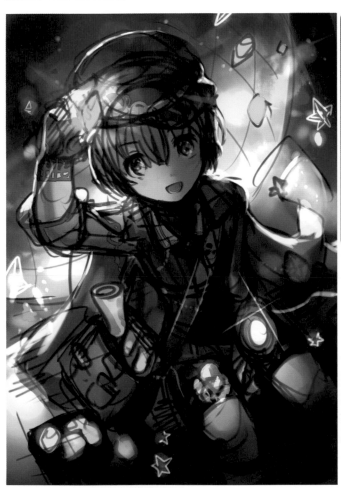

▲為了讓礦石的鮮明度與繽紛度更為顯著，背景設定為顏色明暗較低的陰暗場所，並以「人物與光與礦石」這種構圖主題在畫面上配置色彩。

▲繪製彩稿草圖以做為委託內容「明亮且鮮明的色調」的設計圖。因為蒸氣龐克系服裝在配色上的彩度較低，所以使用小東西中的礦石以及周遭的元素來營造出明亮的畫面。

◀▼為了使畫面下方不要過暗，配置了礦石與放大鏡這些會發光的元素來讓畫面取得平衡。

▲將草稿時粗略畫上的線條以線稿為目標進行清理與整理。雖然後續還能在厚塗時進行修正，但上色時是以這邊的線稿做為區分，所以至少要整理到能讓自己分辨出各個零件的程度。

# 一邊厚塗一邊整理形狀

使用彩稿草圖的顏色於線稿上重複進行上色。一邊確認全體的平衡並用厚塗法繼續塗出立體感，一邊微調各個零件的形狀並將細微細節一個個完成。

▲為了將彩稿草圖上的顏色移動至線稿上，將彩稿草圖的圖層置於線稿上後，一邊提取顏色並一邊依照線稿進行顏色的區分。

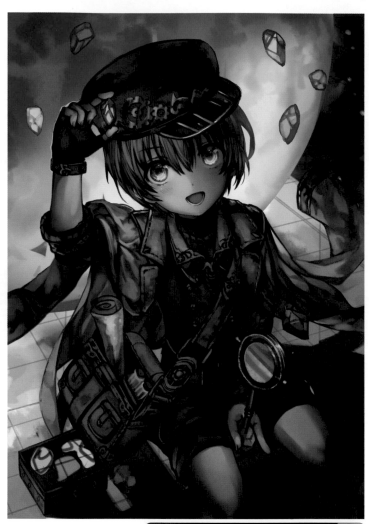

▲繼續進行上色並注意不要破壞到草稿的色調。此時也微調了帽子、眼睛角度以及腳部等各種零件。

▲整理右手、身體以及下半身等各種零件的形狀並繼續進行上色。全體更接近完稿狀態，各處的顏色也大都決定好了。

▲帽子上裝飾著從蒸氣龐克概念中獲得的齒輪意象，並以金屬質感進行妝點。

# 調整整體後，把色調調亮並完稿

繼續為角色周圍的礦石、小東西及背景上色，並調整整體進入完工階段。在礦石等等會發光的元素上加上特效使其發光，最後再調整插圖整體的色調使畫面明亮並完稿。

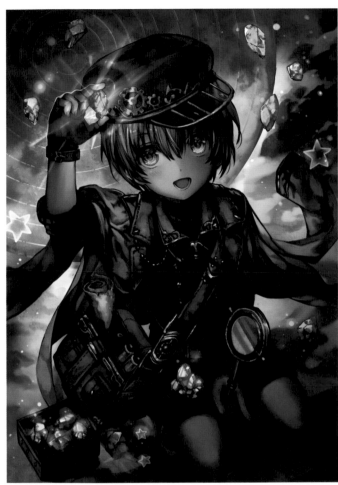

◀▲於服裝與背包上的金屬裝飾加上高光以營造出光澤感。礦石部分也是使用加亮顏色（線性）模式的圖層覆蓋並加上亮光。

▼考慮到手機畫面及印刷時的發色，再度將整體的色調調亮。把腳底部分調暗讓畫面集中，再為眼睛與細部畫上細節並增添發光特效後就大功告成。

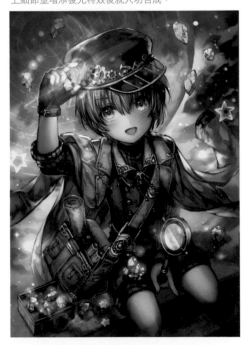

▲於構圖上大幅調整臉的角度，並且畫出背景等內容。雖然整體構圖沒有改變，但光是加上背景的描寫就能使氣氛大大地改變。

▲裝飾於右手手上的主要礦石，是以加亮顏色（線性）模式的圖層來添加出強烈光條效果。光條顏色為漸層狀並有強弱之分的話看起來就會很自然。最後再調整明亮度讓其更加閃耀。

# 女性裁縫師角色

這次做為手機遊戲的角色，設計了一位使用裁縫工具進行戰鬥的女性角色。在這邊會逐一解說設計外觀與個性不同的角色時的重點，以及繪製手機遊戲插圖時的步驟。

Illustration by トマリ

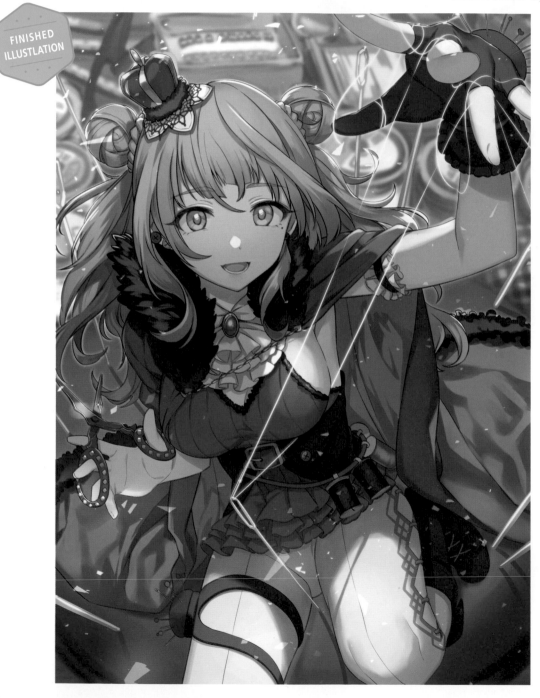

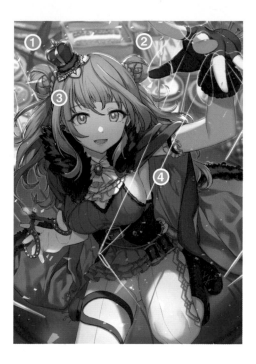

**製作POINT**

① 確認外框與圖示的位置

② 為角色加入一個以上的獨特之處

③ 用眼睛與頭髮表現出個性

④ 女性角色要注意暴露程度

■ CHARACTER
## 女性裁縫師角色插畫

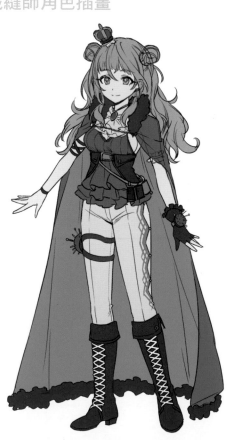

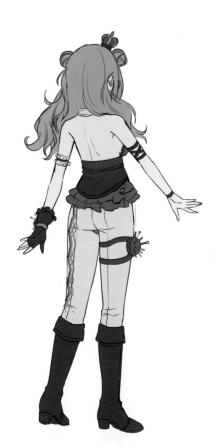

# 想出充滿個性的輪廓

把從角色印象想像出的元素與零件畫成形狀，並將這些零件組合起來畫出角色輪廓。在輪廓階段就把角色個性表現出來吧！個性是可以用髮型這些身上的物件來表現的。

## 委託時的角色印象

- 10歲後半的女性
- 跟可愛的外表相反，個性很殘虐
- 身穿整齊合身的服裝
- 手上拿著戰鬥用的道具

跟毛線球球相同形象的髮型

▲想像著毛線球畫出的糰子頭髮型。

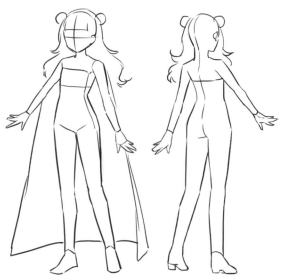

▶注意身體全體的輪廓並進行設計。為角色加入獨特之處並以其塑造角色個性。

▼▶為了能隨時使用縫針，左手腕與右腳的大腿上穿戴著針插。

▶光是將裁縫工具兼武器的剪刀拿在手中，就能讓人感到一股毛骨悚然的感覺。

針插

鈕扣耳環

▲鈕扣型的耳環。在細節部分也將角色的特徵放入，使整體擁有統一感。

附有圓環可以掛在身上的線卷。

▶縫線是將附有圓環的線卷綁在身體上，再從裡面取用。

# 將設計草稿繪製成線稿

把構成角色的元素畫出形狀時，同時也思考容貌、髮型與粗略的服裝。之後決定好服裝細節並繪製成線稿。
需要注意的是畫成線稿時不要讓角色印象與氣勢不見。

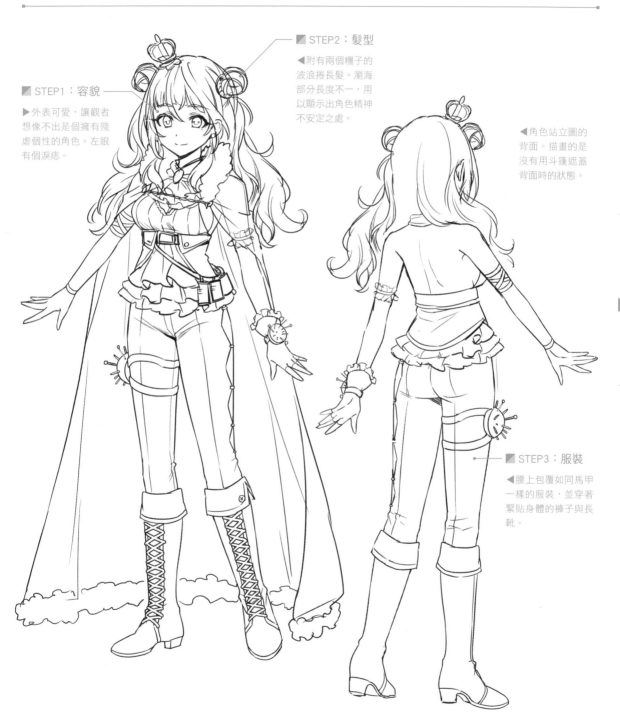

■ STEP1：容貌

▶外表可愛，讓觀者想像不出是個擁有殘虐個性的角色。左眼有個淚痣。

■ STEP2：髮型

◀附有兩個欄子的波浪捲長髮。瀏海部分長度不一，用以顯示出角色精神不安定之處。

◀角色站立圖的背面。描畫的是沒有用斗篷遮蓋背面時的狀態。

■ STEP3：服裝

◀腰上包覆如同馬甲一樣的服裝，並穿著緊貼身體的褲子與長靴。

# 以表情樣式來深入角色內心

決定好了角色外觀,接下來再來思考角色個性。試著畫出合乎各種情感的表情吧。畫出角色的各種面向,
並以此確認角色設計是否有問題也是很重要的。

▲高興的表情。閉上眼睛嘴
角上揚,且頭部稍微歪向一
邊。

▲忍受不住所以眼淚一顆顆
滑落下來的悲傷表情。

▲轉頭的姿勢配合上驚訝的
表情。讓角色配合著狀況動
起來吧。

▲抬起下巴,用著輕蔑的視
線看向對方。憤怒時很容易
表現出人的內心。

# 上色並完稿

於角色站立圖上上色並完稿。為了不要導致觀者產生零散的印象，不要使用太多顏色而是使用較有統一感的配色。因為蠻常發生上色後角色印象改變的情形，所以反覆嘗試也是很重要的。

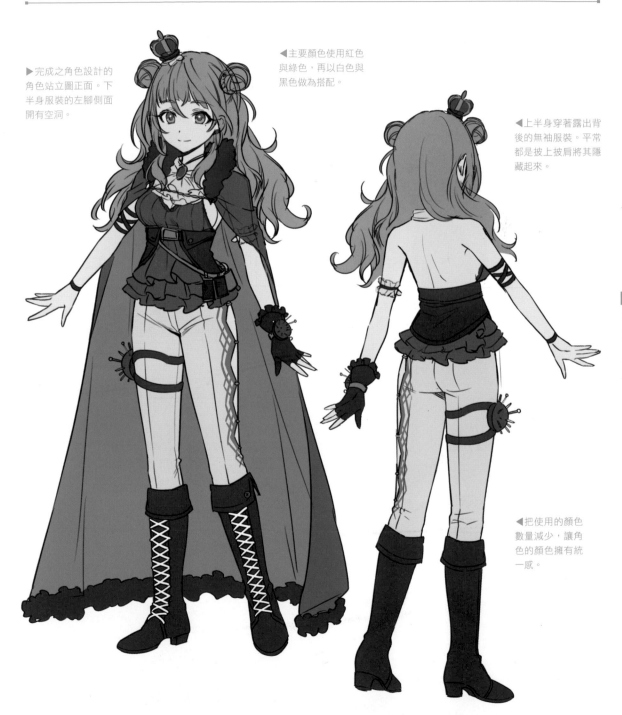

▶完成之角色設計的角色站立圖正面。下半身服裝的左腳側面開有空洞。

◀主要顏色使用紅色與綠色，再以白色與黑色做為搭配。

◀上半身穿著露出背後的無袖服裝。平常都是披上披肩將其隱藏起來。

◀把使用的顏色數量減少，讓角色的顏色擁有統一感。

# 依照插圖印象來繪製出草稿

使用前面步驟設計出的角色來繪製符合插圖印象的草圖。因為是使用於手機遊戲的插圖，事先需確認外側
會不會被加上框框或圖示。

## 插圖的委託內容

■畫出可愛又華麗的感覺
■把殘虐個性反映在圖上表現出黑暗的一面
■笑著向你襲來的感覺

▲操縱裁縫工具的女性角色。實際
上有著可怕的個性。

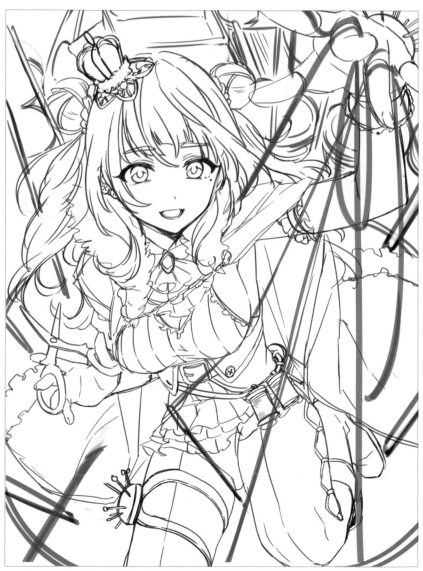

▶用左手拉扯絲線，
右手則拿著剪刀。圖
中充滿詭異的氣氛。

# 於草稿上塗上顏色並繪製線稿

**MAIN PROCESS 02**

在草稿的角色部分上塗上顏色以加深完成後的印象。整理好角色印象之後，便開始繪製線稿。為了能將草圖的氣勢與印象原封不動地移動至線稿上，需要特別注意臉蛋周圍的部分。

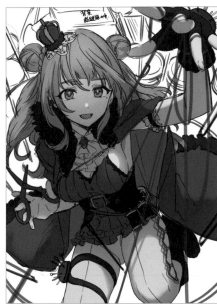

◀將線通過的地方預先畫上輪廓。

▲把草稿的角色部分塗上顏色。背景則是身處裁縫箱之中的感覺。

▲線條的氣勢會顯現在線條強弱上。把層次表現出來吧。

▶角色部分的線稿。頭髮的動向、衣服上的皺摺以及蕾絲的立體感都確實地畫了出來。

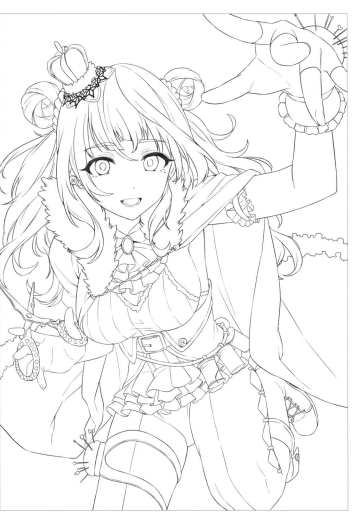

# 加入背景並調整整體的顏色

為角色上完色之後,將角色後方的背景用模糊的方式畫出來。為了讓絲線清晰可見,用明亮的顏色使其顯眼。調整整體色彩並加上效果讓畫面更艷麗後就大功告成。

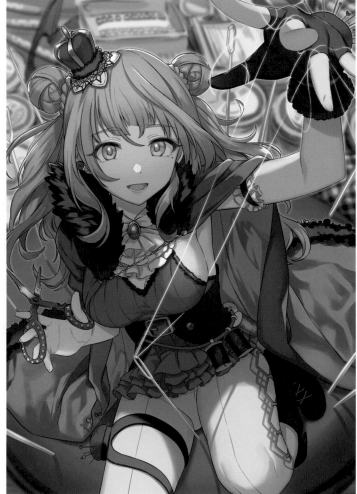

◀因為角色設定上有點黑暗,所以擴張影子所占的面積並讓眼睛也蒙上陰影。

▲將線軸與針這些會放在裁縫箱裡的工具做為背景。

▼如同反射一般的發光處以及於整體畫面上飄落的光芒,營造出角色的詭異氣氛。

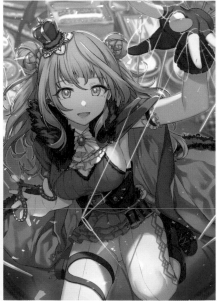

▶特效不要蓋到角色臉上,而是四散在身體周圍。

How to draw
CHARACTER DESIGN
and
ILLUSTRATIONS

CHAPTER.3

# 不同場合的角色插畫設計

# 角色上必須把握的重點

以書本封面或商品外皮的插圖為首，商業媒體對於使用角色繪製出的插畫的需求度也很高。此處以主要媒體平台做為範例，逐一介紹繪製插畫時必須事先把握的重點。

## 如何製作角色插畫

**POINT**

■想出各種構圖
■將作品的主題與賣點等元素加入
■把吸引人的元素放在最前面

插畫做為書本與商品的臉孔，必須要包含那個作品的主題或最想傳達給目標客群的元素。收到委託進行繪製的情況下，因為也關係到對方的想法，在草稿階段畫出各種構圖讓委託人能進行比較，會讓與發案方之間的印象確認進行的更順利。

◀草稿只要大致上能了解姿勢、體型、鏡頭角度與背景中會加入的元素就好，只要畫出複數樣式就會比較容易整理思考的內容。

 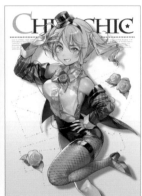

▶於畫面中加入像是寶石、怪盜這些作品的主題，或是把穿著時尚的女孩子放在最前面吸引目光，在一張圖畫內可是下足很多的功夫。

## 思考構圖・姿勢

**POINT**

■視線面向讀者
■在畫面內製造動感
■將狀況整理到單純且容易理解

在 P20 中也提到，視線迎向觀者（正面）可讓角色更有親近感。插畫雖然是一個固定平面的圖畫，但若下功夫讓其在畫面中動起來，看的人也會感受到其中的樂趣。但如果過於講究讓畫面太過複雜會導致觀者無法理解畫中想要表達的內容，所以最終把情況整理到令人一眼就能理解還是很重要的。

▶不光只是將眼神跟觀者對上，用跑過來將食物遞出這樣的動作可讓觀者馬上理解狀況。像這種能讓人抱持著親近感的姿勢與構圖會更增添角色的魅力。

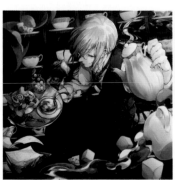

◀即便是在擁有恬靜及沉穩印象的咖啡館之中，特意讓裊裊升起的蒸氣、一邊翻滾一邊注入的液體以及浮在空中的小道具這些東西在畫面中動起來，也能令觀者感受到樂趣。

## ■ 印刷插畫時必須要注意的重點

**POINT**

**■重要的元素不要放在畫面邊緣或下方**
**■注意文字或標題擺放的位置**

因為用於書本或是海報等紙質媒體時，都是先
印刷在大張紙面上再裁切，所以上下左右都會
被裁掉約 3mm 左右。另外使用在書籍或封面
插圖時，下側會被高度約 5～7cm 的文宣書
腰遮住，必須要注意別讓角色的臉等重要元素
被掩蓋住。

▼考慮到左右會擺放作品標
題，下方則會有書腰，所以把
角色的臉放置於中央偏上的地
方。

▲通常設計師會盡量不將
文字或標題蓋到角色的臉
或身體，但畫圖方也需要
事先注意並預留這些空
間。

---

# 設計角色時的可靠建議錦集

**本書插畫家給各位的角色繪製設定小秘訣！**

**■在腦中浮現想像之前不斷閱讀原案**

進行設計前先重複閱讀原案的內容，直到心中出現了大約的形
象後，再接著找尋容貌、服裝、髮型、小東西等各部份的參考
資料讓印象更加具體。因此，我覺得平時多累積知識或照片資
料是非常重要的。（ユキ桜）

**■日積月累收集資料**

每天盡可能地收集各式各樣的裝飾・衣服等資料會很方便。
雖然自己一定有特定的喜好，但收到委託而進行繪製時因為無
法得知對方會指定的內容，所以我都會先蒐集像是民族風、機
械風、現代風與幻想風等等自己覺得不錯的內容做為參考資
料。這樣的話就不用照搬一個資料上的所有內容，而是可以將
各個資料上的部份設計多方融合。（しがらき）

**■總之先下筆讓提高自己的動力**

我自己很重視事前不要思考太多，總之先畫畫看的感覺。只是
讓想法一直在腦中打轉的話，常常令自己覺得「這個應該不行
吧……應該還能畫出更好的東西吧……」導致遲遲提不起下筆
的欲望，但一拿起筆來反而能一口氣畫出來。因為畫圖時會讓
自己感到快樂並使進度一口氣增加，所以我覺得提起筆畫圖並
讓自己動力提高是很重要的。（よとい）

**■將自己的喜好與流行設計元素結合在一起**

我自己很喜歡畫年齡在 1 字頭的少女，所以收到的委託也大多
是設定在 10 歲後半，因此以前看的那些變身少女動畫幫了我
很多忙。因為在圖中加入現在流行的設計元素是很重要的，我
覺得最好去看看各個繪師的插畫並以此學習當紅的設計。而我
自己在設計時也是盡力將當紅的設計元素加上自己講究並喜愛
的設計。（ももしき）

**■增加自己的知識**

我覺得接觸各式各樣的東西來增長見聞，會在繪製角色時幫上
很多的忙。如果生活中遇到自己覺得不錯的設計相關內容，筆
記下來或存成資料夾讓自己隨時可以翻閱，作業也會更好進
行。（野崎つばた）

**■遇到在意的事物立刻進行調查**

我自己深切感受到收集資料的重要性。像是環繞在角色身上的
小東西，只要在網路上搜尋大多可以找到相關的圖像與敘述，
我如果遇到對構造不清楚的情形就會盡量查詢之後再進行繪
製。（トマリ）

**■蒐集自己覺得不錯的圖像**

我覺得看到自己喜歡的偶像、演員或動畫的插畫等等的時候，
把其中覺得不錯的各種圖像保存下來是很有用的。我自己在畫
圖時如果感到迷惘，很多時候會翻閱自己保存下來的圖像以獲
取靈感。（染宮すずめ）

**■把想到的點子筆記下來**

這個世界上有著數都數不清的各種角色存在，為了能夠讓自己
繪製出的角色能在這些角色中脫穎而出，我覺得最好將每天想
到的各種點子筆記並保存起來。這些之後一定會派上用場。
（DS マイル）

**■閱讀流行雜誌**

我覺得閱讀流行雜誌可以增加設計內容的寬度。像是「依照情
景穿搭一整個星期！」這種特輯內常會刊載各種設計台詞，非
常有趣。另外，即使不看內容，怎樣的服裝風格創造出怎樣
的雜誌……這樣地抱持興趣去書店並隨意觀察封面內容，我覺
得也能獲益良多。（荻野アつき）

# 海報的偶像系插畫

偶像近年來成為動畫或遊戲的固定分類之一，不僅是男性，在女性之中也擁有一定人氣。在本章節中，從外表、動作與服裝這三個面向來學習製作擁有吸引人群魅力角色的訣竅吧！

Illustration by ユキ桜

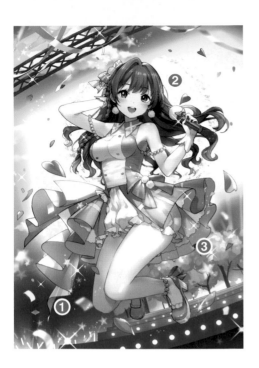

製作POINT

① 表現出演唱會舞台的華麗氛圍

② 把角色擺在畫面最前方

③ 增加想令觀者留下印象的顏色面積

## CHARACTER
## 笑容很可愛的偶像女孩

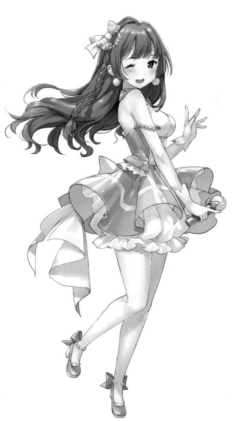

# 用女性偶像角色印象來繪製草稿

為了表現出偶像的角色個性，必須讓外觀易於理解。用服裝、飾品與姿勢這些外觀元素來營造出可愛感與女孩感吧！

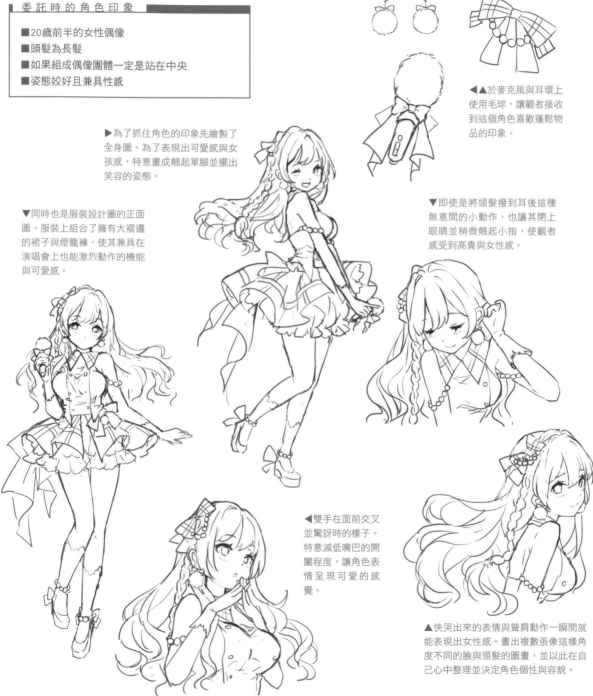

委託時的角色印象

■20歲前半的女性偶像
■頭髮為長髮
■如果組成偶像團體一定是站在中央
■姿態姣好且兼具性感

▶為了抓住角色的印象先繪製了全身圖。為了表現出可愛感與女孩感，特意畫成翹起單腳並擺出笑容的姿態。

▼同時也是服裝設計圖的正面圖。服裝上組合了擁有大褶邊的裙子與燈籠褲，使其兼具在演唱會上也能激烈動作的機能與可愛感。

◀▲於麥克風與耳環上使用毛球，讓觀者接收到這個角色喜歡蓬鬆物品的印象。

▼即使是將頭髮撥到耳後這種無意間的小動作，也讓其閉上眼睛並稍微翹起小指，使觀者感受到高貴與女性感。

◀雙手在面前交叉並驚訝時的樣子。特意減低嘴巴的開闔程度，讓角色表情呈現可愛的感覺。

▲快哭出來的表情與聳肩動作一瞬間就能表現出女性感。畫出複數張像這樣角度不同的臉與頭髮的圖畫，並以此在自己心中整理並決定角色個性與容貌。

# 上色並加深角色印象

草稿完成後,先上色繪製成彩色草稿來加深對角色的印象。在草稿階段先決定好配色,可以讓清理線稿時不小心破壞掉顏色的平衡這種事比較難發生。

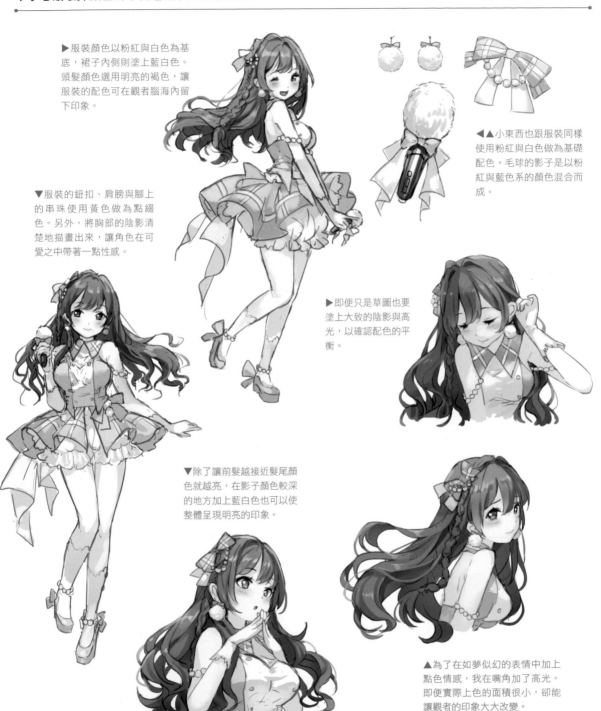

▶服裝顏色以粉紅與白色為基底,裙子內側則塗上藍白色。頭髮顏色選用明亮的褐色,讓服裝的配色可在觀者腦海內留下印象。

◀◀小東西也跟服裝同樣使用粉紅與白色做為基礎配色。毛球的影子是以粉紅與藍色系的顏色混合而成。

▼服裝的鈕扣、肩膀與腳上的串珠使用黃色做為點綴色。另外,將胸部的陰影清楚地描畫出來,讓角色在可愛之中帶著一點性感。

▶即便只是草圖也要塗上大致的陰影與高光,以確認配色的平衡。

▼除了讓前髮越接近髮尾顏色就越亮,在影子顏色較深的地方加上藍白色也可以使整體呈現明亮的印象。

▲為了在如夢似幻的表情中加上點色情感,我在嘴角加了高光。即便實際上色的面積很小,卻能讓觀者的印象大大改變。

如果已經決定了角色的整體樣貌，就可以開始繪製表現角色情感的表情樣式，並以之發掘角色個性。因為表情是個只要稍有變化就會影響觀感的纖細部份，試著在此步驟畫出各式各樣的表情吧！

**■ 害羞**
雙頰泛紅嘴巴緊閉，營造出想說又不敢說的扭捏氛圍。

**■ 生氣**
為了營造出無法完全生氣的感覺，雖然角色眉毛上揚，但讓眼睛看向別處。

**■ 思考**
讓視線看向半空中並將嘴巴畫小，讓角色帶有發呆跟慢條斯理的感覺。

**■ 笑容**
為了讓角色的明亮感與可愛感能傳達給觀者，所以將其畫成張開嘴巴又開朗的笑容。

POINT

## 臉蛋的上色方法

依序塗上肌膚陰影、眼睛與頭髮的顏色。在頭髮髮尾加上明亮的漸層，或是加上散亂的頭髮可提升頭髮的質感。

**1**   **6**

**2**   **7**

**3**   **8**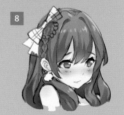

**4**   **9**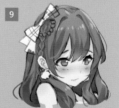

**5**   **10**

# 繪製成線稿並塗上基礎顏色

一邊維持身體比例的平衡並一邊清理草圖的線稿。但如果太在意草稿會導致線條過於僵硬，所以畫的時候要注意草稿是僅供參考用。

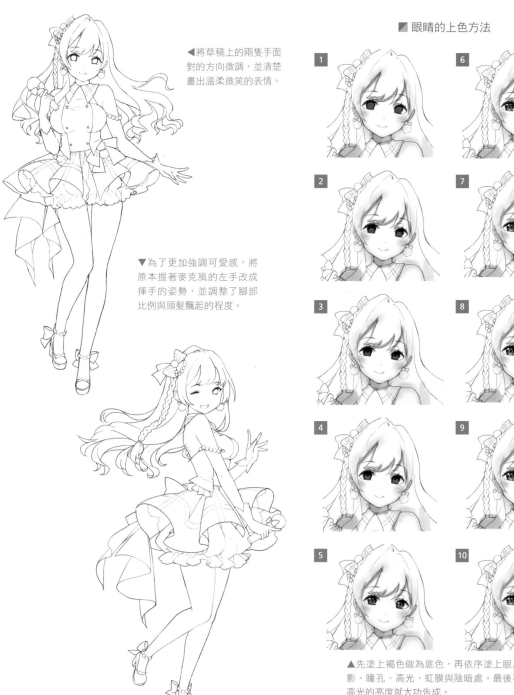

◀將草稿上的兩隻手面對的方向微調，並清楚畫出溫柔微笑的表情。

▼為了更加強調可愛感，將原本握著麥克風的左手改成揮手的姿勢，並調整了腳部比例與頭髮飄起的程度。

### ■ 眼睛的上色方法

▲先塗上褐色做為底色，再依序塗上眼皮的陰影、瞳孔、高光、虹膜與陰暗處。最後再微調高光的亮度就大功告成。

# 調整顏色以加強整體的抑揚頓挫

參考彩色草稿並為全身塗上顏色。優先為肌膚與眼睛塗上顏色，之後再依序為頭髮或服裝這些占角色整體一大部分之處上色，最後再將點綴用的色彩塗上細部就大功告成。

■ 1.塗上底色並為肌膚加上陰影

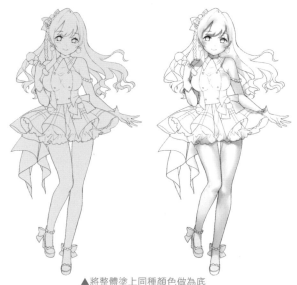

▲將整體塗上同種顏色做為底色，並在臉或手腳上加上高光與陰暗處的陰影。

■ 2.塗上髮色並進行微調

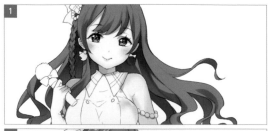

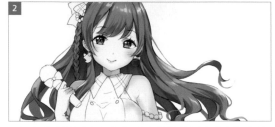

▲圖上頭髮的基本色與陰影，陰影較深的部分用藍白色重複疊上使其不要過暗。

■ 3.分別為服裝塗上顏色並完稿

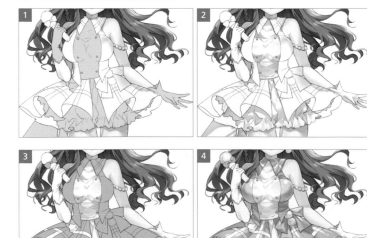

▲分別塗上服裝的白色與粉紅部分。先塗上底色後再將各個顏色一起畫上陰影。

■ 4.完成

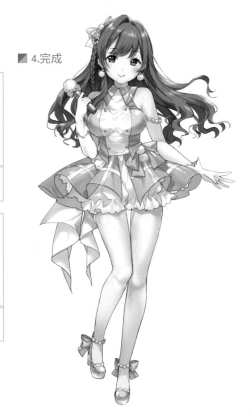

# 繪製用於海報的不同草稿構圖

將角色形象固定下來後就可以開始製作正式插圖。把背景與周遭的小東西全部都繪製在草稿上，並思考怎樣的構圖可以將女性角色本身的魅力與服裝的可愛感表現出來。

## ■ 插圖的委託內容

- ■能讓觀者覺得是演唱會中的一個場面的動感姿勢
- ■整體畫面華麗
- ■畫出能讓觀者了解全身的姿勢以突顯角色
- ■將角色視線迎向正面（觀看海報的人）

## ■ 修改後的草稿

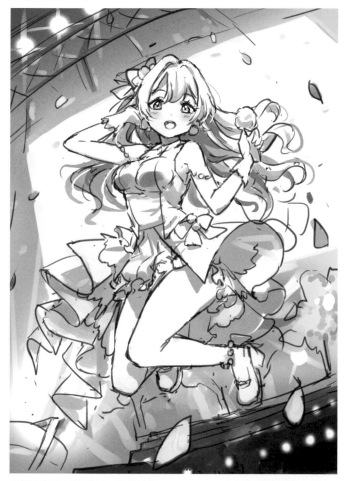

▶一邊參考之前製作的角色站立圖一邊繪製出草稿。將角色站立圖置於隨時可見之處並與現在的草稿進行比較，可讓作業更加流暢。

## ■ 最開始的草稿

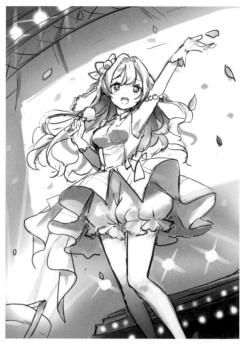

▲採用的修正草稿版本。為了增添演唱會的氣氛，我在腦海中構想出角色於跳舞中跳起而觀眾情緒沸騰的場景。另外也特別注意讓右手稍微彎曲，讓姿勢表現出女孩感。

▶最初的方案是將手舉起並拋向觀眾，用這種姿勢來表現出偶像的感覺。因為也想為腳部加上動態，所以用這個草圖為底修改成左圖。

# 注意文字放置空間並進行描線・上色

清理角色、背景上的舞台與飛舞的心形花瓣的線稿，並使用角色站立圖上色時的相同步驟來為角色上色。
請特別注意將手的角度、飄起的頭髮以及裙子畫成線稿時微調的部分。

**注意擺放文字的位置**

演唱會的海報之中都會放置關於活動的相關文字資訊。為了讓人一眼就能理解內容，像是活動名稱、舉辦日期、演出者與文宣（標語）這些都會使用較大的文字，所以需要在四個角落或上下左右處至少預留兩個可以放置文字的空間。

▲用線稿的臉部頭身來進行全身整理素描的調整。裙子的下擺形狀呈現了波浪狀，使其更像褶邊。另外也在畫面中加入文字的輪廓，以確認是否空間充足。

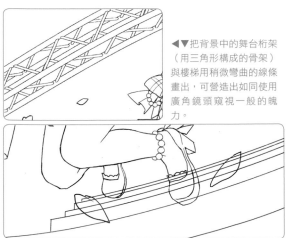

◀▼把背景中的舞台桁架（用三角形構成的骨架）與樓梯用稍微彎曲的線條畫出，可營造出如同使用廣角鏡頭窺視一般的魄力。

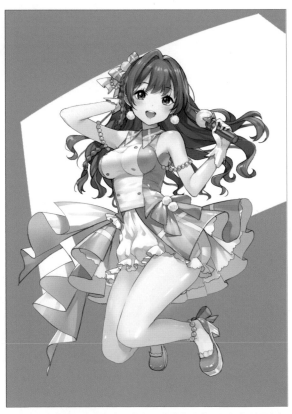

▲使用與P79相同的步驟進行上色。此階段時先不要把背景配色加入畫面內，並使用跟角色站立圖相同的顏色進行角色的上色。

# 思考角色與背景的合拍度並進行繪製

使用燈光、螢幕與螢光棒這些會發光的元素來增添畫面整體的亮度。畫面上方擺上蔚藍天空,並在舞台上放上櫻花樹等等,在背景中使用明亮的顏色讓其跟角色合而為一是非常重要的。

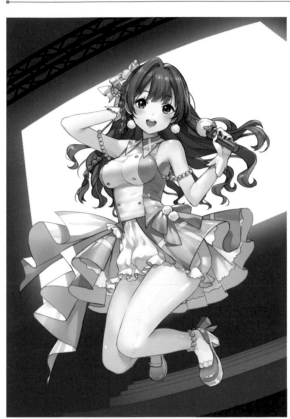

◀讓背後的螢幕發光使角色周圍看起來明亮。畫面下方則淡淡塗上一層與服裝相同的粉紅色。

▲在樓梯上畫上燈光並讓其發光,並於舞台上加上櫻花樹。使用與服裝相同系統的顏色可為畫面製造出一體感。

◀▼為畫面增添桁架與發光中的燈光,並將背景畫成藍天白雲。並不僅僅是把天空直接塗成藍色,也加入雲層的話可讓整體散發清爽感。

▶螢幕的加工部分為了不要阻礙到角色,只有稍微加上色彩與花樣。最後再將觀眾手持的螢光棒加入後背景就完成了。

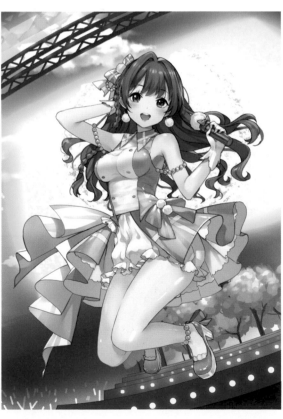

# 配合背景調和色調

角色與背景上色完成後，為了使其融合成一張圖會再度進行角色的色調補償。將環境光所產生的背景色彩加入影子之中，並在其上反映燈光的光芒使整體更加明亮。

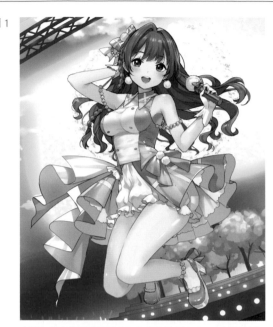

▲因為沒有將周遭的顏色加入角色陰影之中，在補償前的狀態下角色跟背景看起來像是兩張不同的圖畫。

▲因為這樣下去讓整張圖很灰暗，所以在頭髮及衣服等全身輪廓上加入背後螢幕所產生的逆光，使角色閃閃發亮。

▲在角色的整體影子上加入周圍的反射光造成的藍色系顏色，使陰影顏色更濃。只有臉蛋部份是例外，不加上顏色。

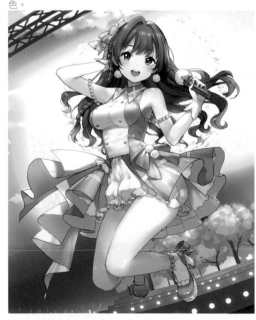

▲為了使輪廓以外的部分也顯得明亮，包含臉蛋將全身被照耀（變明亮的地方）的地方的亮度調高。

# 用特效使畫面更加華麗

做為最後的加工，將角色周圍飛舞的花瓣、紙片與光芒加入整體畫面之中。使用與服裝相同色系的色彩或明亮的顏色，來呈現出輝煌舞台上的其中一個場景吧！

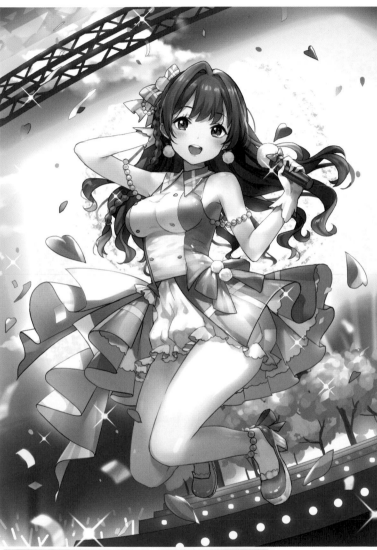

◀於花瓣的線稿上塗上顏色。除此之外也將一閃一閃的光條與紙片撒在整體之上，以營造出華麗感。

▼由於變成海報時會加上文字並導致有部分被遮掩，為了讓能看見的部分保持美觀，盡可能地把各處包含四個角落都弄得很華麗。

◀為了配合女孩子的可愛感，把花瓣畫成了心形。另外也把紙片部分模糊化，使其不要太顯眼。

▲畫面上方加上色彩繽紛的彩帶做為裝飾，並在畫面整體上加上星形的特效。

# 輕小說封面的奇幻系插畫

做為輕小說的封面插畫，這次在面無表情的少女、人偶與玩偶會活動的世界觀下，設計並繪製了治療這些人偶的青年角色。這個章節內會解說製作的流程與繪製封面插圖時的要點。

Illustration by 野崎つばた

FINISHED ILLUSTLATION

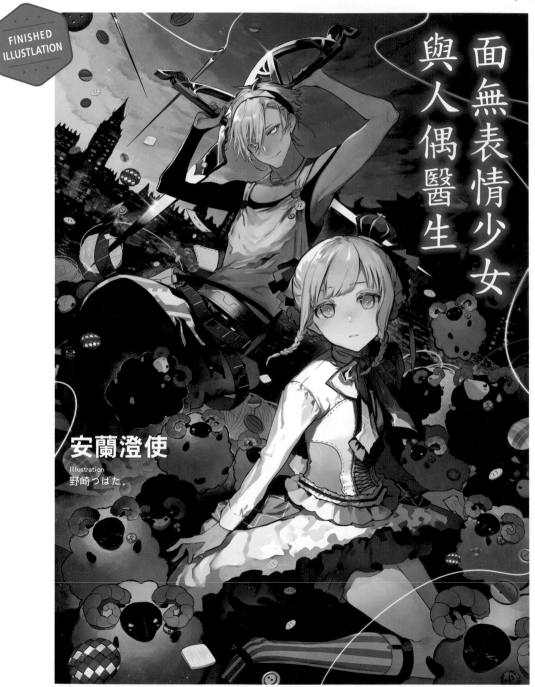

面無表情少女
與人偶醫生

安蘭澄使
Illustration
野崎つばた

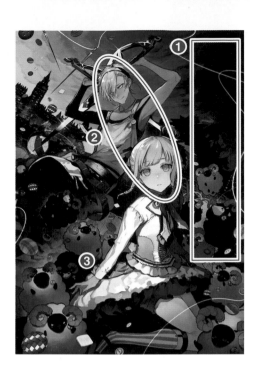

① 空出可以放置作品標題的空間

② 讓角色的視線看向觀者

③ 一邊看著整體一邊漸漸地為細部加入細節

■ CHARACTER
**面無表情少女與人偶醫生中的青年**

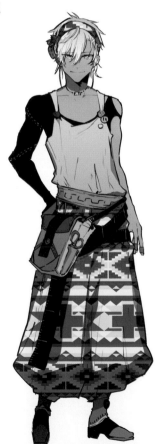

# 由小說的世界觀繪製角色設計

像小說這種有原作的情況，首先要先閱讀全部內容以把握角色設定與世界觀。但有時候可能在收到委託時只有拿到「角色的印象」，所以就從收到的角色印象開始進行發想。

**委託時的角色印象**

- 存在很多擁有特殊能力的人們的奇幻世界
- 歲數為1開頭的男女角色
- 男性為色素較低的髮色。女性為明亮的髮色
- 手持武器等等的小道具

※詳細設定如下

## 世界觀的印象

人偶、布偶與人類一起生活的世界。

基本上人偶們都很溫馴，

但其中也有兇惡的個體存在。（像是怪物一樣的）

吼——！

是個懲治這些傢伙的
人偶醫生與如同人偶一般的少女
之間的故事印象。

▲從角色印象聯想出的世界設定。其中彙整了奇幻元素與故事的基本構造。

## 如同人偶般的少女

・與青年在一塊的少女

・一直都毫無表情

・印象上就像個娃娃

▲與人偶與布偶會活動的世界觀做為對比，像是人偶（娃娃）一般的女主角。印象上像是被囚禁的公主，並擁有端莊美麗的容貌。

## 人偶的醫生

・不像醫生的外表

・180cm左右的褐膚青年

・雖然說是醫生但只是個
　裁縫技術完美的少女心男孩

▲故事主角的職業是這個世界特有的人偶醫生。服裝上不接近醫生，而是強調了很多裁縫的元素。

決定好兩個角色各自的設定後，接著來思考這兩個人的關係。將平常兩人的相處狀況與認識的經過預先整理起來，可更加擴展角色的設定。

少女原本是被熊熊大魔王做為新娘
因禁起來

青年收到投訴後一如往常
去懲罰了熊熊大魔王

此時遇見的就是這位少女.
完全無法感受到少女想法的青年
因為無法丟下她（喜歡照顧人）
所以就把她帶回去了.

■ 兩人認識的機緣

本次繪製的是將「救助被熊人偶與熊熊大魔王抓住的少女後，青年決定繼續保護她」這種導入故事時的內容彙整起來的插圖。整理兩人的關係也跟思考角色設定一樣，可以擴展角色的設定。只要有任何想到的東西就把它畫出來吧。

# 從草圖設計思考全景

以角色的草稿、設定以及兩人的關係為基礎製作角色。繪製時需注意人體平衡與零件放置的位置，並隨時修正自己感到不協調之處。

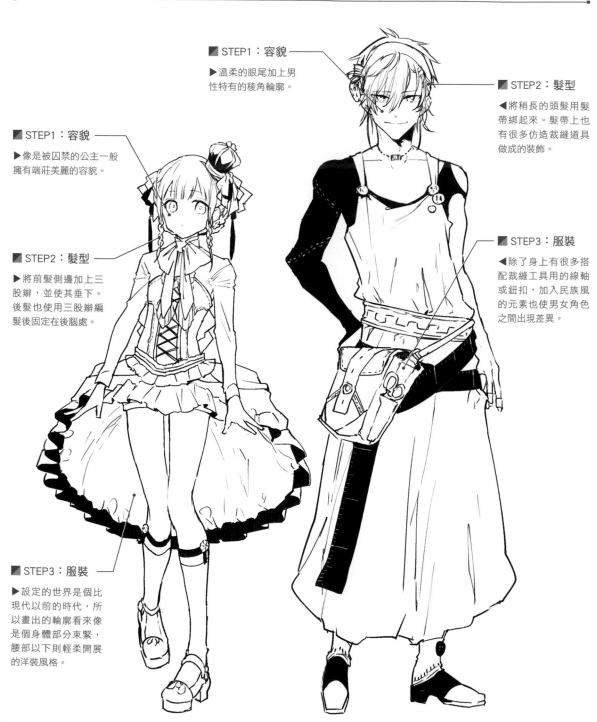

**■ STEP1：容貌**

▶溫柔的眼尾加上男性特有的稜角輪廓。

**■ STEP2：髮型**

◀將稍長的頭髮用髮帶綁起來。髮帶上也有很多仿造裁縫道具做成的裝飾。

**■ STEP1：容貌**

▶像是被囚禁的公主一般擁有端莊美麗的容貌。

**■ STEP2：髮型**

▶將前髮側邊加上三股辮，並使其垂下。後髮也使用三股辮編髮後固定在後腦處。

**■ STEP3：服裝**

◀除了身上有很多搭配裁縫工具用的線軸或鈕扣，加入民族風的元素也使男女角色之間出現差異。

**■ STEP3：服裝**

▶設定的世界是個比現代以前的時代，所以畫出的輪廓看來像是個身體部分束緊，腰部以下則輕柔開展的洋裝風格。

# 將女性角色繪製出深度

完成角色設計時，不只是塗上顏色還追加了背面的設計。另外，刻意將使用顏色限制在紅、黃、藍、綠四種顏色，以創造出一體感也是其中一個重點。

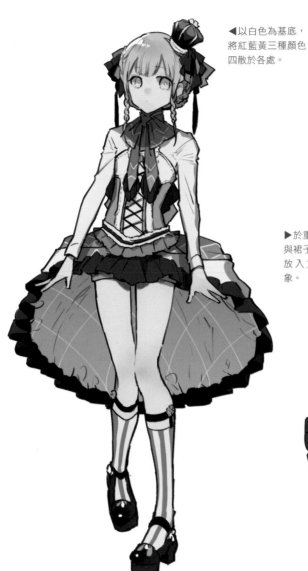

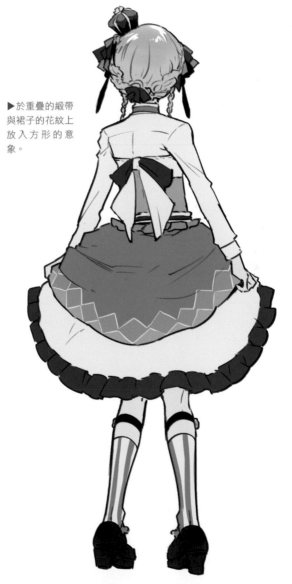

◀以白色為基底，將紅藍黃三種顏色四散於各處。

▼在皇冠一般的髮飾上使用紅黃與白黑色，緞帶型的髮飾則使用紅藍黑這些顏色來搭配明亮的髮色。

▶於重疊的緞帶與裙子的花紋上放入方形的意象。

▲讓角色穿著前面與背面裙子長度不同的魚尾裙。

# 將男性角色繪製出深度

為男性角色加入背面設計，並在頭上的髮帶及下半身畫上民族風的圖案。顏色以紫、黃、灰做為基礎，而胸部處明亮的鈕扣顏色則成為了一種點綴。

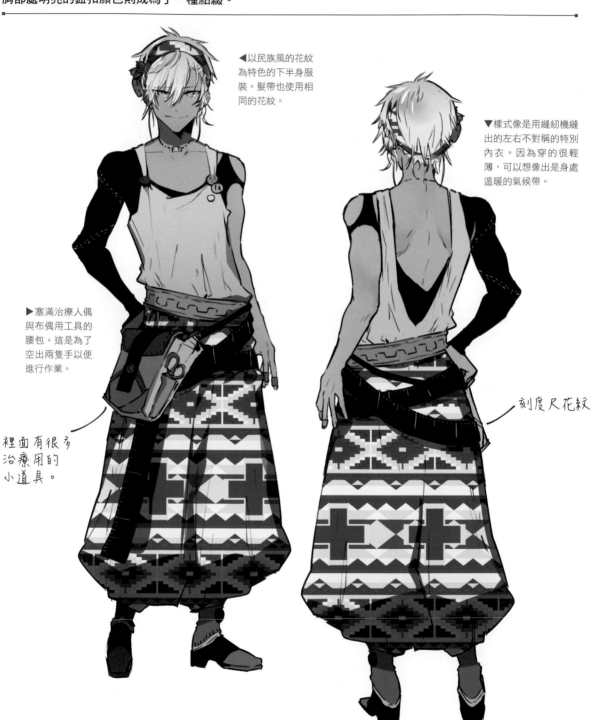

◀以民族風的花紋為特色的下半身服裝。髮帶也使用相同的花紋。

▼樣式像是用縫紉機縫出的左右不對稱的特別內衣。因為穿的很輕薄，可以想像出是身處溫暖的氣候帶。

▶塞滿治療人偶與布偶用工具的腰包。這是為了空出兩隻手以便進行作業。

裡面有很多治療用的小道具。

刻度尺花紋

# 繪製表情樣式以增加角色細節

完成前後方的角色站立圖之後,也來思考兩人的表情樣式。繪製時需要注意的是毫無表情的角色只要有一點點表情變化,差別會比其他角色的表情變化更大。

▶毫無表情的角色
只要眉毛或嘴巴稍
有動作,或是在臉
頰上加上顏色都會
讓角色印象大幅改
變。

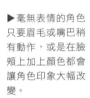

▶▼人的情感有各種種類。如
果繪製的數量有限制,可以從
其中選出適合角色並各自擁有
差異的表情進行繪製。

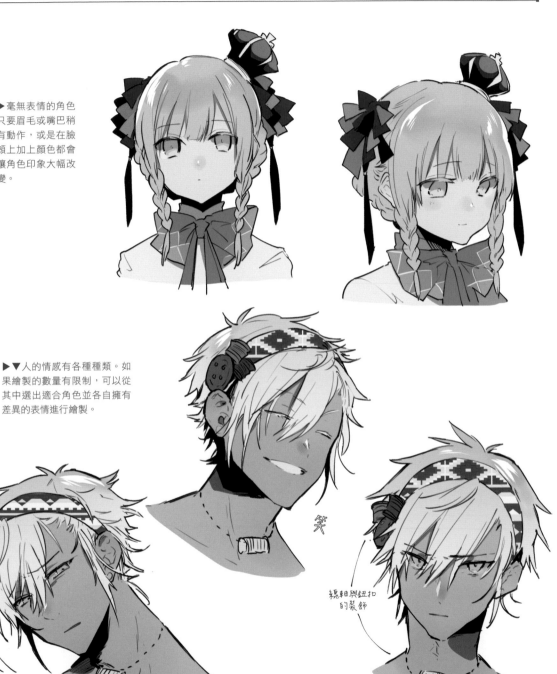

笑

褐色鈕扣
的裝飾

# 用持有物的內容與設定增添演出

背包內容物與使用的工具可以用來表現出角色的內心世界。因為是讓男性角色進行裁縫工作的設定,所以讓角色手持裁縫工具與剪刀型的劍刃。也可以用背包裡的意外內容物來表現出角色的反差。

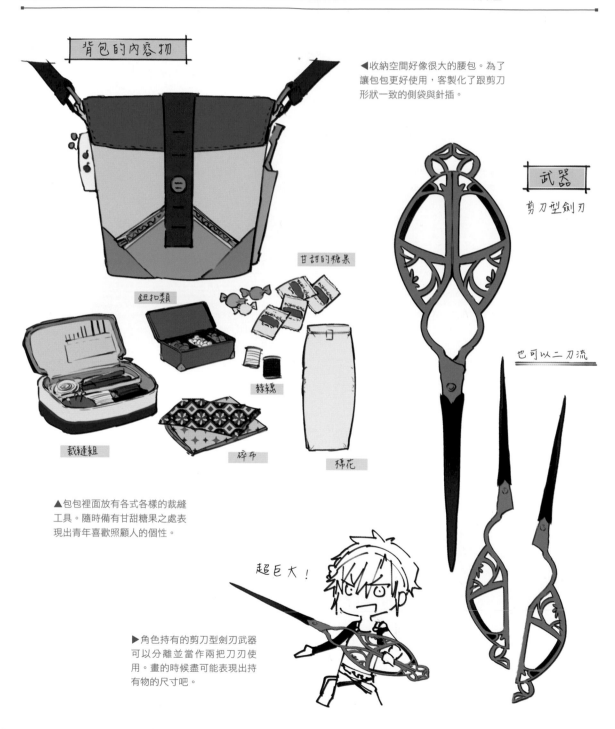

背包的內容物

◀收納空間好像很大的腰包。為了讓包更好使用,客製化了跟剪刀形狀一致的側袋與針插。

武器

剪刀型劍刃

甘甜的糖果

鈕扣類

也可以二刀流

絲線

裁縫組

碎布

棉花

▲包包裡面放有各式各樣的裁縫工具。隨時備有甘甜糖果之處表現出青年喜歡照顧人的個性。

超巨大!

▶角色持有的剪刀型劍刃武器可以分離並當作兩把刀刃使用。畫的時候盡可能表現出持有物的尺寸吧。

# 從插圖的印象來思考構圖

以設計出來的角色與插圖印象為基底思考插畫構圖。由於是個用於輕小說封面的插圖,將標題的放置空間先空出來,並想像完稿之後的樣貌也是很重要的。

## 插圖的委託內容

■ 讓配色五彩繽紛
■ 將男女兩人都放入畫面中

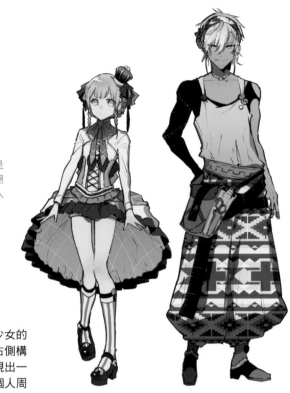

▶本次設計出來的男女角色。是對毫無表情的少女與四處滅絕(修理)作惡人偶的愛照顧人青年的雙人組合。

## 關於構圖

我畫出了三個構圖方案。左側是青年保護著少女的感覺,正中間則為兩個人都在戰鬥的印象,右側構圖中兩個人都擺出不同的姿勢,但卻額外表現出一種互相信賴的感覺。另外,因為我覺得在兩個人周圍畫上很多東西可以令人感受到快樂氛圍,所以本次採用了右側的構圖。

# 用決定好的構圖畫出線稿

將前一頁決定好的構圖草稿整理後塗上暫時的顏色。描繪角色以外的部分以加深插圖的印象後,接著再繪製角色的線稿。最終把實際上看不見的部分也清楚的描繪出來。

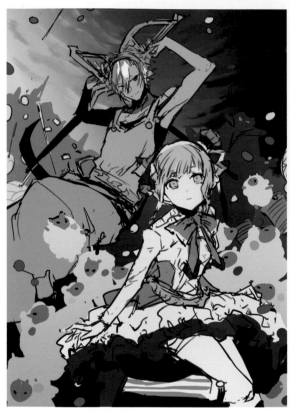

▲前方奇幻又可愛的感覺與後方不寧靜的氛圍為插圖營造出了故事性。

## 繪製可以放入作品標題的構圖

輕小說的封面裡會有作品標題、集數、作者名字、插畫家名字與出版社名字等內容。為了讓標題能盡量以較大的文字呈現,必須特別注意在圖中騰出空間。

▼一邊調整一邊整理線條。在這個階段就已經對剪刀型劍刃進行塗黑。

▶即便是最後有可能會被隱藏的部分,也要清楚地描繪出來。

# 為全體塗上顏色並調整平衡

將線稿塗上顏色，其中也包含背景部分。一邊顧及整體的平衡一邊進行上色，接著再把角色服裝上的花紋與背景中的大樓一點點地畫上細節。此時，也會進行角色與背景的位置調整。

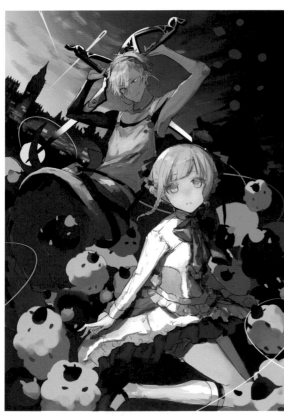

◀背景中使用剪影來調整位置。

▼畫上從左邊深處延伸到右側的都市部分的光亮，同時也調整了女性角色的位置。

▲此階段不要深入刻劃細節部分，而是重視整體的平衡並進行上色。

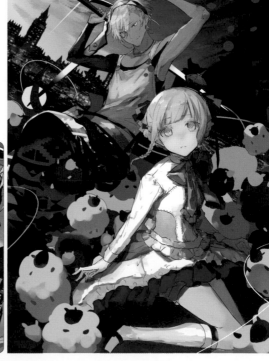

▶讓遠景上的都市光線模糊地發出光芒。這是因為越是處於遠方的東西就越會因空氣中的水分使光芒更加擴散開來。

# 注意光源・對比並塗上細節

決定好角色與背景的配置後,為細部加上細節並上色。但是比起角色,為背景上色時要使其較為模糊。另外上色時也要注意從左側而來的光源。

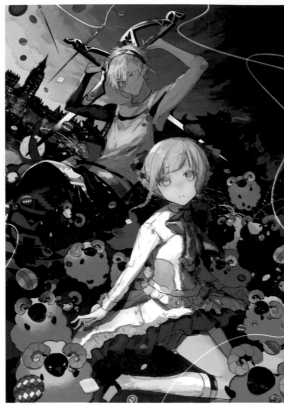

◀小東西不要蓋到角色而是配置在角色周圍的部分。

▲把前方的羊群、右後方的熊熊大魔王一夥、飄散的鈕扣與針線等等這些角色以外的部分畫上細節。

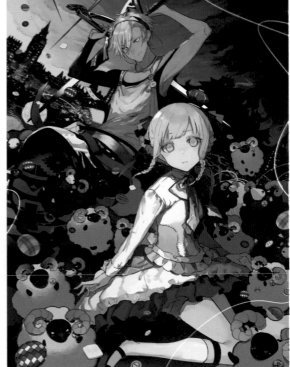

◀將胸部處的鈕扣這些服裝細部畫上細節。

▶一邊注意對比一邊為角色塗上顏色。

# 整理服裝與臉蛋的細節並完稿

對已經塗上色彩的角色，使用漸層對應或覆蓋功能整理顏色。之後再清除或加繪線稿以進行調整。最後再對角色的臉蛋進行修改後就大功告成。

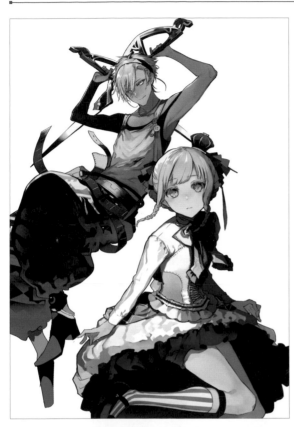

◀只把角色分離出來進行線稿的調整。此處清除了裙子的線條並為服裝上的細部加上花紋。

▲將裙子褶邊的線稿清掉會使布與布之間的交界線模糊化，可以營造出更蓬鬆的感覺。

▲上色步驟初期的眼睛與完成時的眼睛。不只是眼睛顏色，連形狀也改變了。

▶角色的臉特別是眼睛只要稍有改變就會使印象大幅改觀，調整的時候需要多加留意。

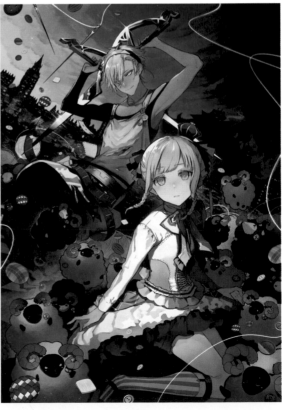

# 漫畫封面的動感插畫

漫畫的封面就是作品的看板，必須要能讓觀者一眼就能理解作品主題、主要角色與故事內容等元素。於本章節中逐一學習如何用角色設計來製作封面的構成與構圖吧！

Illustration by hagi

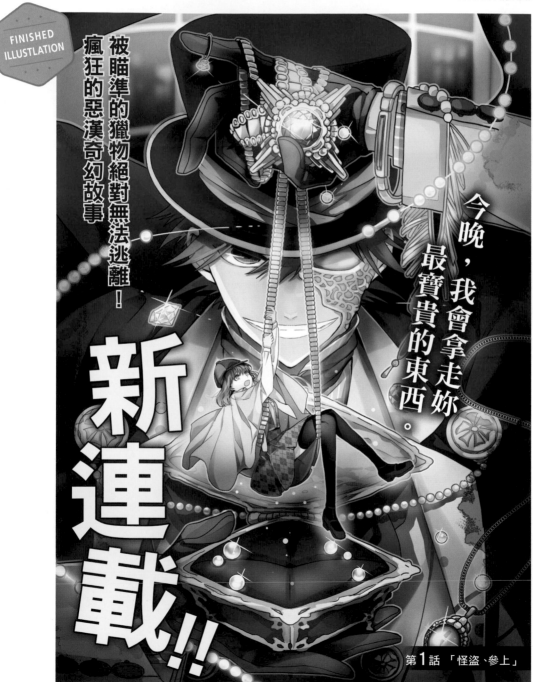

FINISHED ILLUSTLATION

瘋狂的惡漢奇幻故事

被瞄準的獵物絕對無法逃離！

今晚，我會拿走妳最寶貴的東西。

新連載！！

第1話「怪盜、參上」

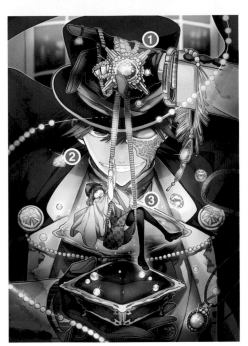

① 將易於理解作品內容的概念放入畫面之中

② 把主角放大使用

③ 在構圖中表現出角色之間的關聯性

## CHARACTER
## 怪盜青年與偵探少女

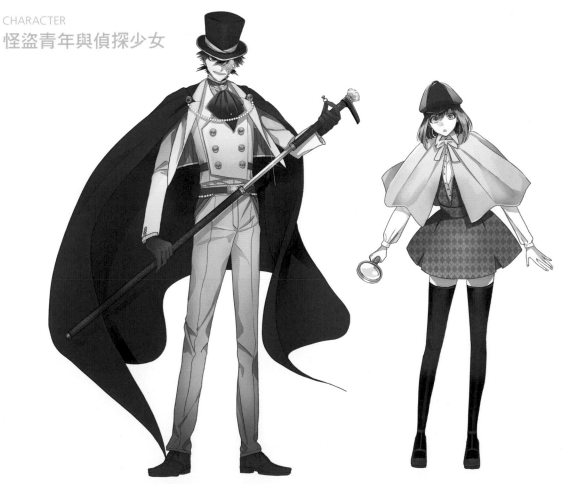

# 思考主角與女主角的設定

在有著複數角色登場的漫畫作品內，主角與其他角色們的關係會左右故事的發展。在這邊我以「怪盜」為主題，思考出站在主角對立面的角色形象。

### 角色的印象

- ■主角是個蒐集擁有特殊力量寶石的怪盜青年
- ■女主角是個追查怪盜的偵探少女
- ■主角喜歡紅色。雖然沉著冷靜但有點瘋狂
- ■偵探少女是個女高中生。外表看來溫和但其實大膽又敏銳

▶追逐怪盜的女主角也是使用有名偵探的大眾印象為基礎，設計成穿戴獵鹿帽與披肩這種簡單易懂的偵探風服裝。

▶穿著從世界聞名怪盜小說中的大眾印象中得來的三件式西裝與斗篷，手上也穿戴著絲質手套。

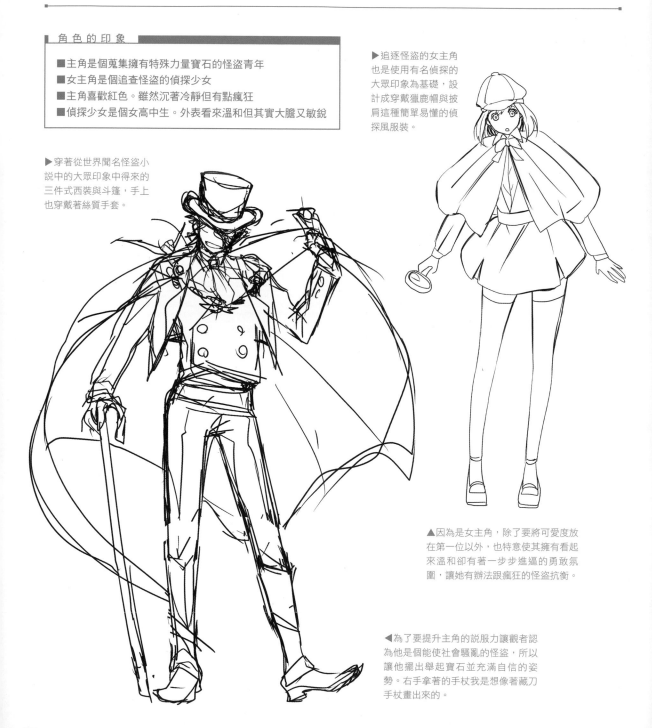

▲因為是女主角，除了要將可愛度放在第一位以外，也特意使其擁有看起來溫和卻有著一步步進逼的勇敢氛圍，讓她有辦法跟瘋狂的怪盜抗衡。

◀為了要提升主角的說服力讓觀者認為他是個能使社會騷亂的怪盜，所以讓他擺出舉起寶石並充滿自信的姿勢。右手拿著的手杖我是想像著藏刀手杖畫出來的。

# 用怪盜的持有物營造出主角的氛圍

思考要給怪盜青年拿著怎樣的物品。直接把現實中的道具畫入圖中，會很容易導致印象過於薄弱，所以比起現實感我更重視身為主角的說服力，所以我會以此為主軸摸索該讓角色持有怎樣的物品。

■ 初期構想

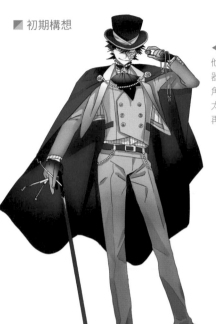

◀最初的構想是讓他右手拿著開鎖器。但做為一位主角，我覺得持有物太過稀鬆平常所以再度進行修改。

■ 第2構想

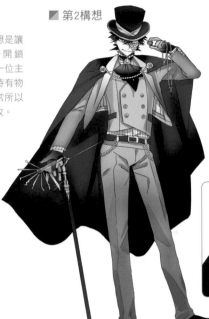

◀因為想加入豪華感，所以將開鎖器融合進雜亂的瑞士刀內。另外手杖的握把也改用金色裝飾。

■ 第3構想草圖

▶覺得開鎖器的調整不太足夠，所以變更了藏刀手杖的設定以強調武器感。角色站立圖也改成了能讓觀者馬上理解的姿勢。

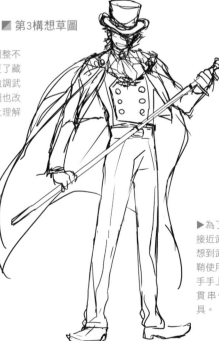

■ 第3構想草圖上色

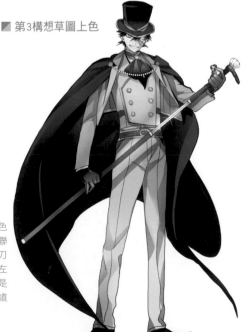

▶為了讓手杖的配色接近武器且讓觀者聯想到武士刀，所以刀鞘使用了紫色。而左手手上拿著的戒指是貫串作品的關鍵道具。

# 完成怪盜青年的角色站立圖

決定角色外觀以後，剩下的就是決定配色並將角色站立圖完成。西裝配色統一使用明亮的顏色，絲質手套與斗篷則塗上紅色，就這樣地漸漸地將主角的個人色彩整理並固定起來。

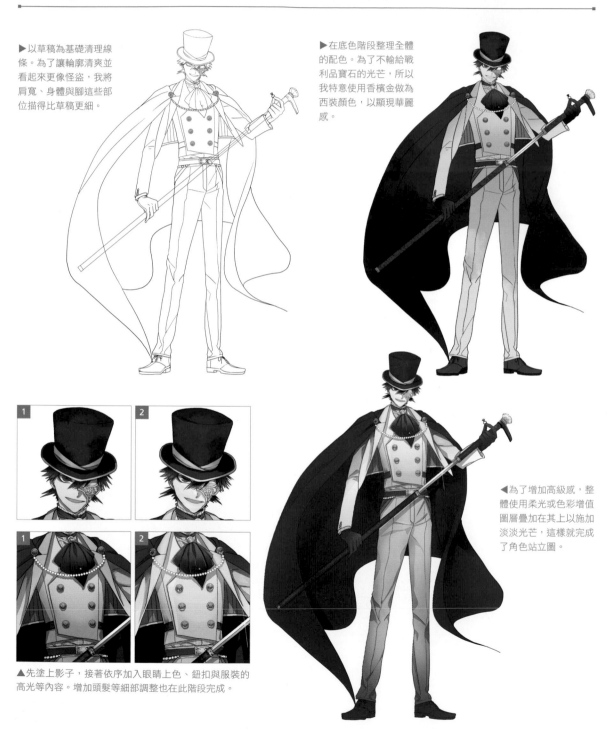

▶以草稿為基礎清理線條。為了讓輪廓清爽並看起來更像怪盜，我將肩寬、身體與腳這些部位描得比草稿更細。

▶在底色階段整理全體的配色。為了不輸給戰利品寶石的光芒，所以我特意使用香檳金做為西裝顏色，以顯現華麗感。

◀為了增加高級感，整體使用柔光或色彩增值圖層疊加在其上以施加淡淡光芒，這樣就完成了角色站立圖。

▲先塗上影子，接著依序加入眼睛上色、鈕扣與服裝的高光等內容。增加頭髮等細部調整也在此階段完成。

# 擴展服裝與個性設定

為了深入理解自己接下來要繪製的角色，把沒有形體的東西也繪製出來是一種捷徑。畫出服裝的背後圖與各式表情，讓腦中的角色樣貌更加鮮明吧！

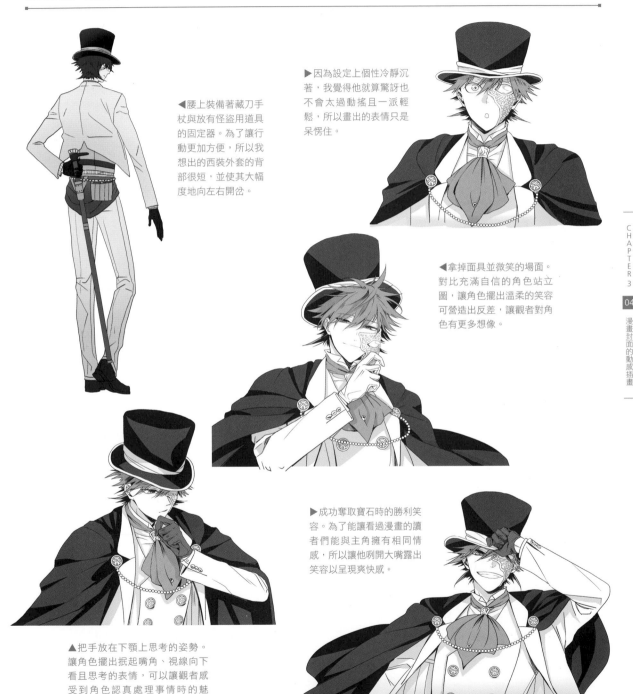

◀腰上裝備著藏刀手杖與放有怪盜用道具的固定器。為了讓行動更加方便，所以我想出的西裝外套的背部很短，並使其大幅度地向左右開岔。

▶因為設定上個性冷靜沉著，我覺得他就算驚訝也不會太過動搖且一派輕鬆，所以畫出的表情只是呆愣住。

◀拿掉面具並微笑的場面。對比充滿自信的角色站立圖，讓角色擺出溫柔的笑容可營造出反差，讓觀者對角色有更多想像。

▶成功奪取寶石時的勝利笑容。為了能讓看過漫畫的讀者們能與主角擁有相同情感，所以讓他咧開大嘴露出笑容以呈現爽快感。

▲把手放在下顎上思考的姿勢。讓角色擺出抿起嘴角、視線向下看且思考的表情，可以讓觀者感受到角色認真處理事情時的魅力。

# 思考女主角的外表

對主角怪盜青年來說是勁敵,同時又是漫畫女主角的偵探少女。為了將其塑造成能把漫畫推向高潮的角色,必須考慮要用甚麼方式將勁敵與女主角這兩種元素放入角色內。

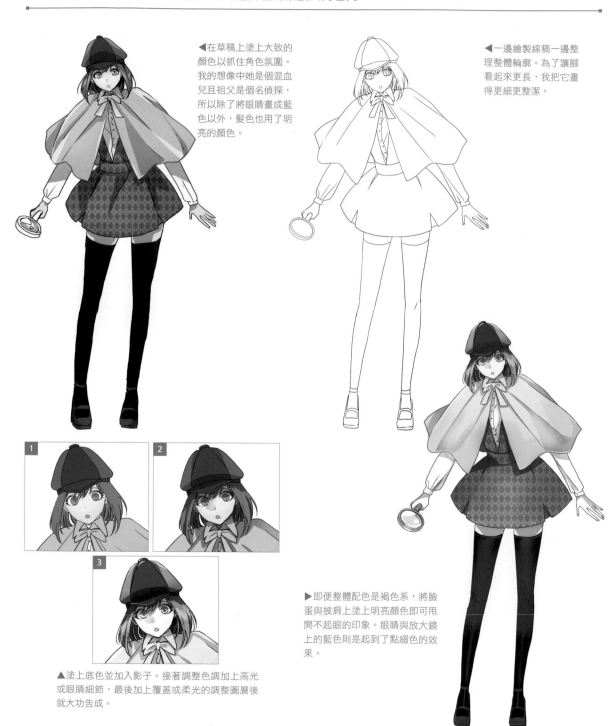

◀在草稿上塗上大致的顏色以抓住角色氛圍。我的想像中她是個混血兒且祖父是個名偵探,所以除了將眼睛畫成藍色以外,髮色也用了明亮的顏色。

◀一邊繪製線稿一邊整理整體輪廓。為了讓腳看起來更長,我把它畫得更細更整潔。

▲塗上底色並加入影子。接著調整色調加上高光或眼睛細節,最後加上覆蓋或柔光的調整圖層後就大功告成。

▶即便整體配色是褐色系,將臉蛋與披肩上塗上明亮顏色即可甩開不起眼的印象。眼睛與放大鏡上的藍色則是起到了點綴色的效果。

# 擴展偵探少女的設定

與怪盜青年相同,也為偵探少女畫出背後與各種表情以決定個性與設定。畫的時候腦海中要想著表現出女主角的可愛度,並試著將偵探對於怪盜的激烈一面表現出來。

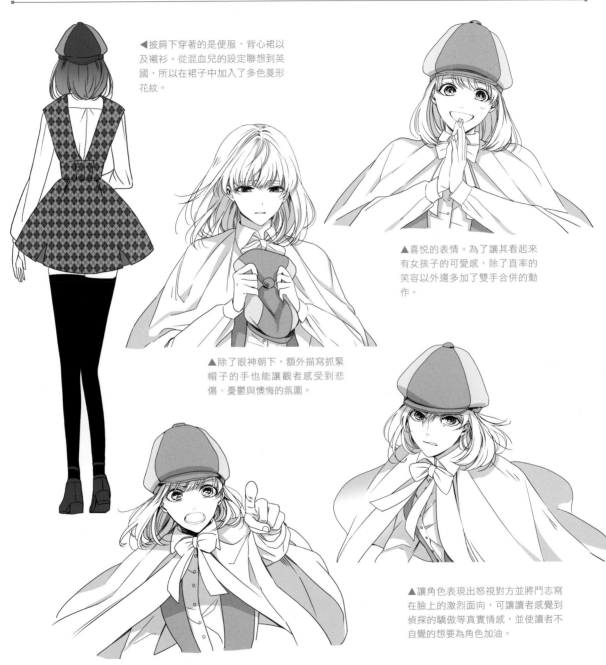

◀披肩下穿著的是便服,背心裙以及襯衫。從混血兒的設定聯想到英國,所以在裙子中加入了多色菱形花紋。

▲喜悅的表情。為了讓其看起來有女孩子的可愛感,除了直率的笑容以外還多加了雙手合併的動作。

▲除了眼神朝下,額外描寫抓緊帽子的手也能讓觀者感受到悲傷、憂鬱與懊悔的氛圍。

▲讓角色表現出怒視對方並將鬥志寫在臉上的激烈面向,可讓讀者感覺到偵探的驕傲等真實情感,並使讀者不自覺的想要為角色加油。

▲找到證據或矛盾時的決勝姿勢。指向某人並讓表情劍拔弩張等等,特意讓角色呈現出與溫和的角色站立圖相反的大膽印象。

# 畫出兩人的關聯性

繪製主角與女主角的日常姿態,以及怪盜 VS. 偵探這種 2 個人直接互動的場面,可發掘出無法從單個角色上看到的嶄新一面,並提升角色與故事的品質。

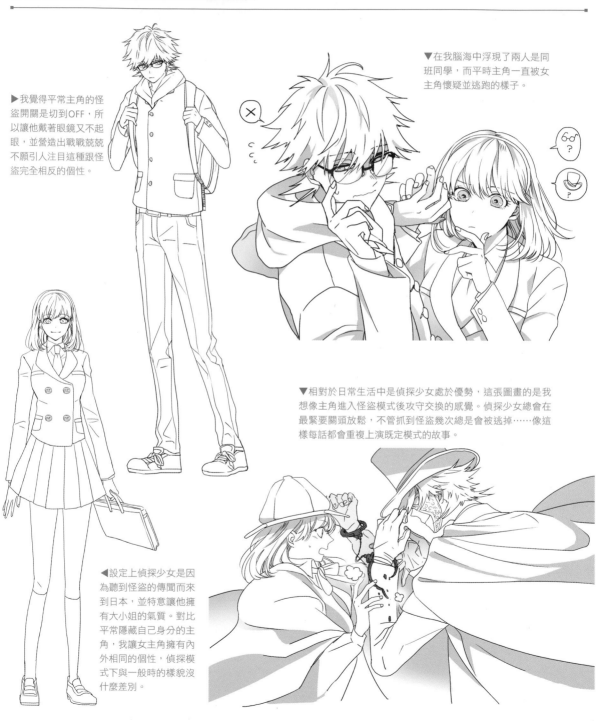

▶我覺得平常主角的怪盜開關是切到OFF,所以他戴著眼鏡又不起眼,並營造出戰戰兢兢不願引人注目這種跟怪盜完全相反的個性。

▼在我腦海中浮現了兩人是同班同學,而平時主角一直被女主角懷疑並逃跑的樣子。

▼相對於日常生活中是偵探少女處於優勢,這張圖畫的是我想像主角進入怪盜模式後攻守交換的感覺。偵探少女總會在最緊要關頭放鬆,不管抓到怪盜幾次總是會被逃掉⋯⋯像這樣每話都會重複上演既定模式的故事。

◀設定上偵探少女是因為聽到怪盜的傳聞而來到日本,並特意讓他擁有大小姐的氣質。對比平常隱藏自己身分的主角,我讓女主角擁有內外相同的個性,偵探模式下與一般時的樣貌沒什麼差別。

# 思考以怪盜元素為主的構圖

完成角色後，接下來就要開始繪製封面插圖。一邊繪製草稿，一邊來想想怪盜姿態的主角、成為故事關鍵的寶石以及身為偵探少女的女主角要如何放在一張構圖之中

## 插圖的主題

- ■圖中顯現出怪盜青年與偵探少女之間的優劣
- ■讓觀者了解誰是主角誰是女主角
- ■營造出女主角被玩弄的氣氛

▶考慮能夠表現出兩人的關聯性的構圖。身為主要角色的怪盜青年比起女主角稍占優勢，所以用體型大小來表現這層關係。

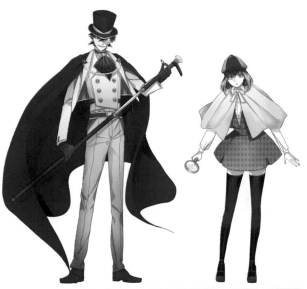

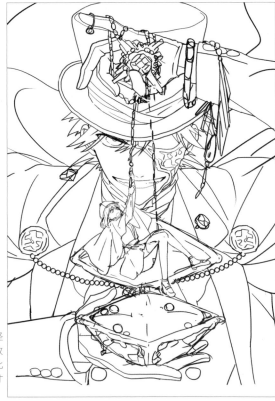

▲為了讓觀者能了解誰是主角什麼是關鍵道具，中央畫上寶石盒與抱著寶石的怪盜青年草稿以抓住氛圍。

▶偵探少女是個想抓住怪盜的存在，但同時也是故事的女主角，所以將其比喻為寶石並以寶石的尺寸繪製在寶石盒上。

# 將草稿上色以想像完稿時的樣貌

清理線條之前，先在草稿階段進行上色並加入特效以確認完稿後的氛圍。事先掌握住完稿時的樣子可讓之後的作業平順進行並提高作業的效率。

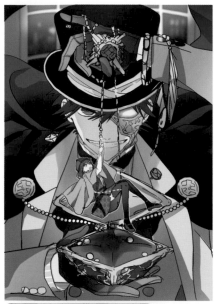

◀塗上底色以確認整體顏色的平衡。寶石顏色選用角色主要顏色的互補色等其它系統的色彩做為點綴色。

▶畫上高光或光條的草稿並加上覆蓋圖層等，在草稿上加入與完稿時的相同加工，可確認完稿時的感覺。

▲因為背景中的元素很多，為了不讓角色被吞噬，所以在偵探少女與怪盜青年的指尖輪廓上圖上白邊。

▶為了增添整體的亮度，加入了草稿中沒有的珍珠，並以S形彎曲配置在整體畫面上。另外，為了讓畫面上方感覺更明亮，於畫面下方疊上較暗的顏色以清楚分辨明暗。

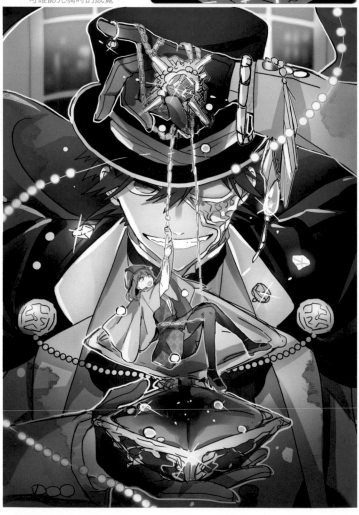

# 繪製成線稿並思考配色

角色部分活用草稿的氣勢繪製動感線稿,並為寶石類畫上直線讓其擁有貴金屬的質感。完成線稿後再為各個顏色分界的地方塗上亮度不同的灰色做為底色。

◀將掛在手上的寶石金屬裝飾畫粗並畫長,讓其存在感比草稿時更強烈。手腕上的項鍊則是故意讓它的金屬裝飾倒向不同方向,讓寶石類的物品也能在畫面上擁有動感。

▲偵探少女的元素因為很多跟後方寶石盒的蓋子以及怪盜青年重疊,所以單獨在其它圖層進行繪製。

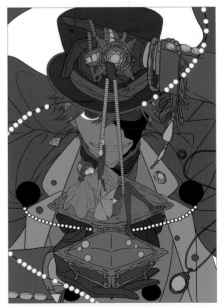

▶完成線稿之後,為了分界顏色用亮度不同的灰色塗上底色。每個顏色改變的零件上都會塗上不同亮度的灰色。

◀完成線稿並進入分色階段時,如果一開始先塗上膚色這種接近白色背景的顏色,常會導致有沒塗到的地方沒注意到。事先用非彩色的灰色進行分色,可以比較容易找到沒塗到顏色的小間隙。

# 塗上陰影與高光等細節

依照角色的配色塗上顏色，並加入陰影與高光。於角色或寶石類物品的輪廓上塗上白邊，讓作品重要的元素能顯眼地表現在畫面前方。

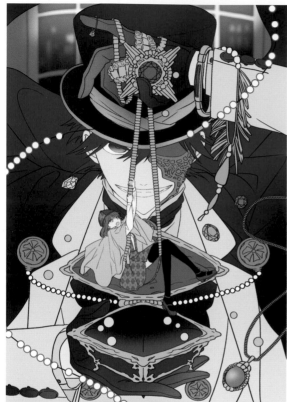

◀參考草稿時的配色為角色與寶石塗上底色。絲質手套或帽子陰暗處則使用漸層加入大致的陰影。

▲調整手套的色調並在寶石上加上影子與高光以繪製出光澤感。沿著多邊形的切割線為寶石加入高光看起來就會像那麼一回事。

◀在底色上塗上陰影與顏色較亮的部分並整理畫面。臉蛋以外的零件都用漸層狀的同色系顏色塗上，讓其呈現柔軟的感覺。

▶此階段除了在衣服上加入物品的陰影，也為寶石與眼睛等明亮的東西加入反射光芒的高光。

# 加入效果使其層次分明並完稿

於完成的插圖中,使用圖層混合模式在其上疊上設定好覆蓋或加亮顏色的圖層進行加工。使畫面上以角色為中心發出光芒,完成層次分明的插圖。

1

◀調整整體將服裝、寶石與寶石盒的顏色調得更亮麗。在此階段,加工前的上色已全部完成。

▶於角色的臉蛋與寶石上覆蓋柔光與線性加亮圖層。另外也使用色彩增值圖層來調暗畫面左右與下方,使中心處顯眼。

2

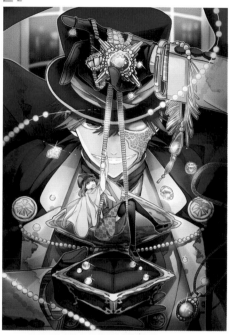

3

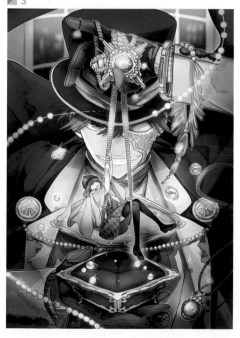

◀讓偵探少女的周圍淡淡地發光,寶石的的亮度與整體色調則用柔光圖層進行調整,最後再為全體加上覆蓋圖層後就大功告成。

▶為了加強對比讓畫面層次分明,於偵探少女的腳尖、裙子以及怪盜青年的眼睛及頭髮上加深顏色圖層使其變暗。

4

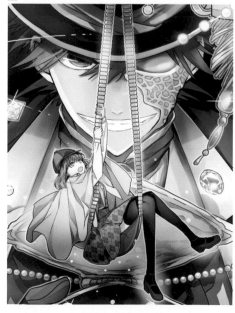

# 流行感滿點的海報女郎插畫

放在雜誌或書籍上讓讀者開心的海報女郎插圖。本章節內解說獲得全新繪製原創角色的插圖委託時,如何依照委託內容製作角色。

Illustration by　荻野アつき

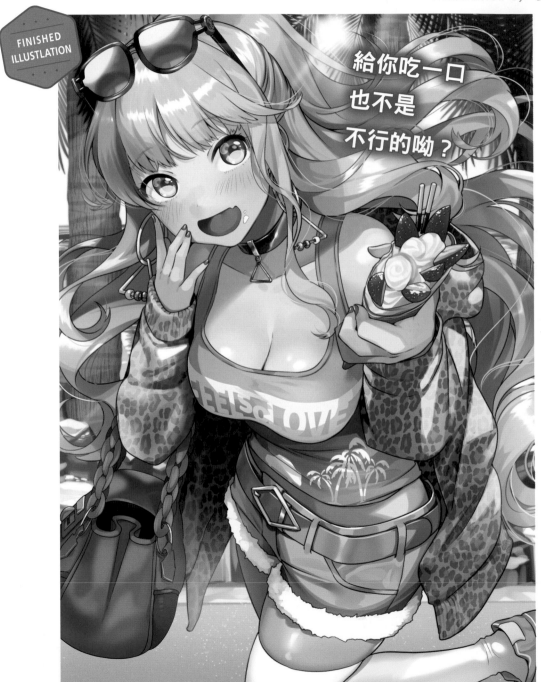

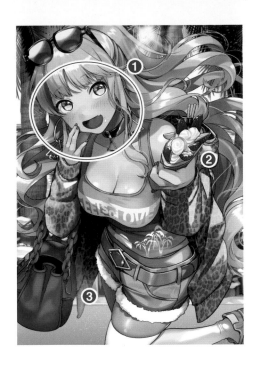

製作POINT

① 用表情與動作向讀者表達角色魅力

② 讓觀者一眼就能理解情景

③ 以繪製漫畫中其中一格的感覺來繪製構圖

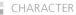

## CHARACTER
### 開朗的大姊姊系辣妹

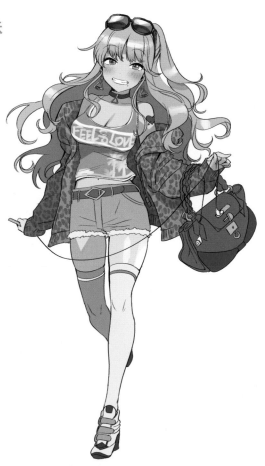

# 繪製不同類型的設計草稿

畫出適合角色印象身高的裸身人體與姿勢後，在其上加上合適的髮型、服裝與小道具以繪製角色設計草稿。
另外也製作不同類型的草稿設計並以此進行點子的發想。

**委託時的角色印象**

■外表為辣妹系的女生
■雖然是辣妹但只是喜歡花俏的東西，個性並不兇
■光明開朗且樂觀
■喜歡照顧人，另外也有大姊姊從容的一面

辣妹角色印象草稿

稍微年輕且精力充沛

▶做為其中一種樣式，放入了以10歲後半的印象來說會令人感受到年輕感的雙馬尾髮型及緞帶。

絨毛材質…？

▶為了讓她擁有年輕氣息，畫上可看見兩腳肌膚的短褲以呈現愉快與健康的印象。

像是大人的感覺

▶束起一部分後髮的蓬鬆長髮以及墨鏡、大耳環之類的小東西，再加上隨意穿上的開襟衫，我特別注意這些穿搭以為角色營造出20歲前半的大人感。

主要是皮製品

▲下半身穿著迷你窄裙與吊帶。手上拿的包包也使用擁有沉著氛圍的東西，營造出成熟感。

# 為草稿上色並決定設計

為設計草稿上色並思考設計方向。比較自己繪製的樣式並聽取委託人的意見後,再度考量髮型、服裝與持有物品的平衡,並逐一決定角色的詳細設計。

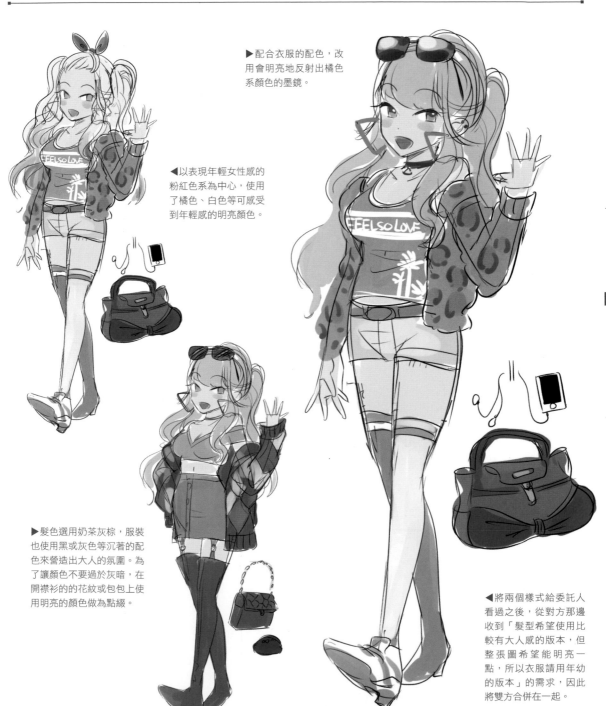

▶配合衣服的配色,改用會明亮地反射出橘色系顏色的墨鏡。

◀以表現年輕女性感的粉紅色系為中心,使用了橘色、白色等可感受到年輕感的明亮顏色。

▶髮色選用奶茶灰棕,服裝也使用黑或灰色等沉著的配色來營造出大人的氛圍。為了讓顏色不要過於灰暗,在開襟衫的花紋或包包上使用明亮的顏色做為點綴。

◀將兩個樣式給委託人看過之後,從對方那邊收到「髮型希望使用比較有大人感的版本,但整張圖希望能明亮一點,所以衣服請用年幼的版本」的需求,因此將雙方合併在一起。

# 以草稿為基底進行角色設計

以設計草稿決定設計方向之後,畫出線稿並把詳細的設計內容繪製上去。一邊參考個性設定一邊畫出能表現出角色印象的表情與姿勢,並適時添加上小東西。

■ STEP1:容貌・髮型・服裝

▶看起來很快樂的表情、散落於左右的蓬鬆頭髮以及隨意穿著外套的方式,我加上了這些能讓觀者感到「寬鬆」與「展開」的元素,以營造出光明的個性與開朗氛圍。

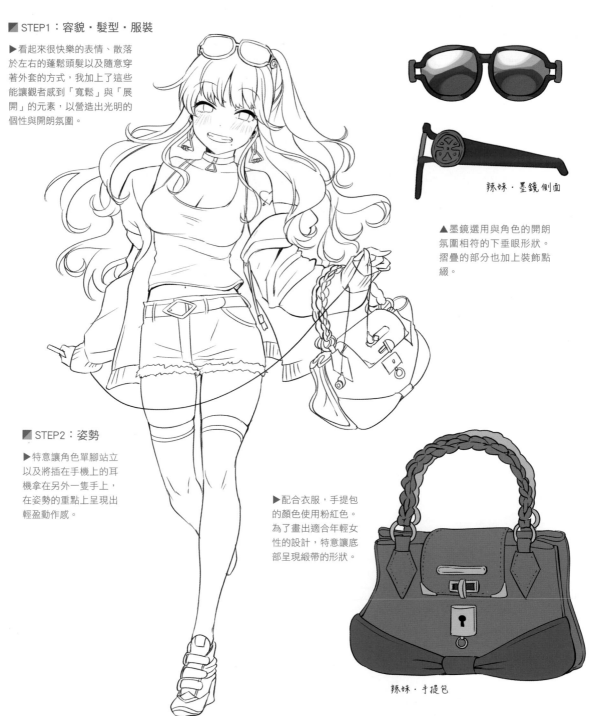

辣妹・墨鏡 側面

▲墨鏡選用與角色的開朗氛圍相符的下垂眼形狀。摺疊的部分也加上裝飾點綴。

■ STEP2:姿勢

▶特意讓角色單腳站立以及將插在手機上的耳機拿在另外一隻手上,在姿勢的重點上呈現出輕盈動作感。

▶配合衣服,手提包的顏色使用粉紅色。為了畫出適合年輕女性的設計,特意讓底部呈現緞帶的形狀。

辣妹・手提包

# 用各種表情畫出角色的深度

將角色站立圖上色並繪製各種表情變化以加深角色設定。想像自己想畫的角色是表現出怎樣的情感,並以此增加角色的設定內容吧!

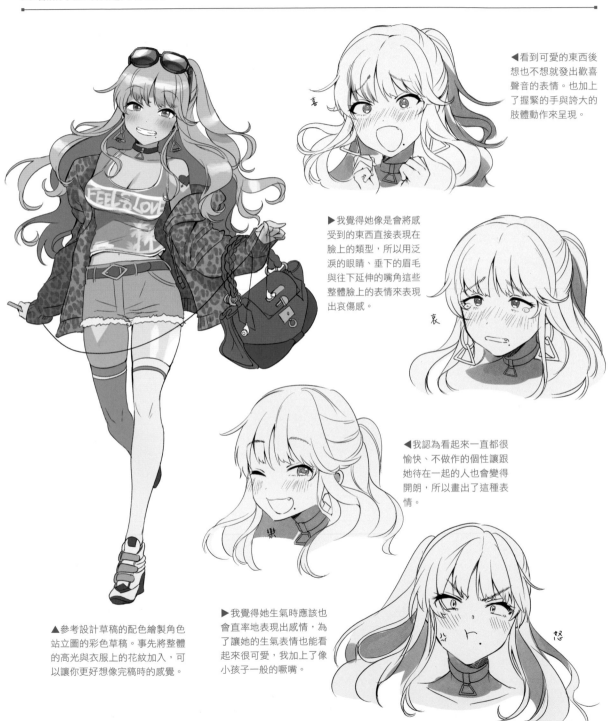

◀看到可愛的東西後想也不想就發出歡喜聲音的表情。也加上了握緊的手與誇大的肢體動作來呈現。

▶我覺得她像是會將感受到的東西直接表現在臉上的類型,所以用泛淚的眼睛、垂下的眉毛與往下延伸的嘴角這些整體臉上的表情來表現出哀傷感。

◀我認為看起來一直都很愉快、不做作的個性讓跟她待在一起的人也會變得開朗,所以畫出了這種表情。

▶我覺得她生氣時應該也會直率地表現出感情,為了讓她的生氣表情也能看起來很可愛,我加上了像小孩子一般的嘟嘴。

▲參考設計草稿的配色繪製角色站立圖的彩色草稿。事先將整體的高光與衣服上的花紋加入,可以讓你更好想像完稿時的感覺。

# 思考符合角色的構圖

在海報女郎插圖當中，僅用圖畫內容就能讓觀者判斷情境與角色印象是非常重要的。想像著詳細的情境，並思考如何展現出身為畫面主角的角色魅力。

## 插圖的委託內容

- ■ 正想要餵食食物給觀者（讀者）
- ■ 像是在跟這邊搭話一樣的構圖
- ■ 像是剪下日常情景一般的插圖

## 插畫家註解

**情境**：於海邊的小鎮偶然地遇見同班同學，並演變成稍微一起散步的情況。看見可麗餅的露天店家後立刻飛奔了過去，在旁發呆等待時對方像是要嚇人一般將吃到一半的可麗餅遞給我……這樣的感覺。

**與面前這個人的關係**：我覺得大概是有講過話，但是兩人都不太清楚對方的事情這種關係。（如果是約會的話，大概女生會穿著更有女生元素的決勝服裝過來才對……！）

▲一邊看著之前繪製的角色站立圖，一邊思考要展現出的外觀特徵以及角色會有的行動與表情。

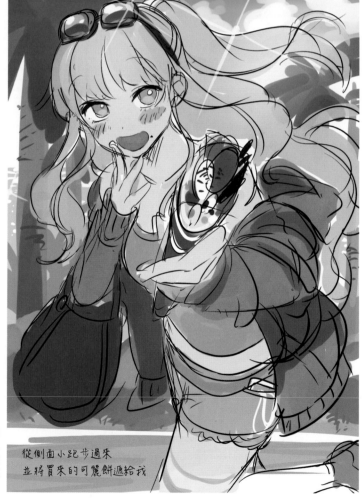

▶以想像出的情境為基底，為了使姿勢、表情能傳達整體氛圍把這些都大致畫出來並上色。這個草稿是以「有可能被加上台詞的插圖」為印象，並將其以漫畫的其中一格的感覺畫出來的。

從側面小跑步過來
並將買來的可麗餅遞給我

# 調整配置並繪製底稿

將畫好的構圖給委託人看，確認草稿是否跟委託內容吻合。即便是對方沒有特別希望修正的地方，只要找到改善點就自己修正並以此提高插圖的品質。

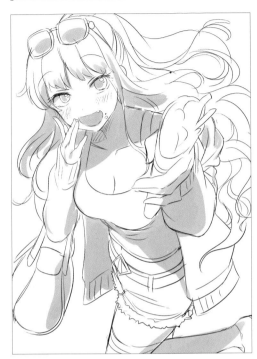

▲修改姿勢的同時，為了讓角色更加可愛所以自己決定並調整了臉蛋的角度與手部動作。

▲從看到構圖草稿的委託人收到「讓她稍微彎腰擺出強調胸部的姿勢」這樣的要求，所以將身體轉向正面並讓上半身稍微彎下腰來。

▶不只是角色的臉蛋與身體，也將墨鏡、可麗餅與手提包畫上大致的形狀。

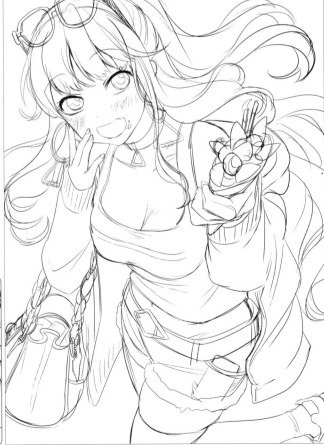

▶將清理線條用的草稿描成底稿。因為已經將上半身轉向正面，所以也把腰部稍微轉向正面並讓右腳顯露出來。

# 描繪線稿並將各個零件塗上不同顏色

清理底稿的線條後繪製線稿，接著為臉蛋、頭髮、衣服與小東西等各種零件塗上不同顏色。線稿是個會影響到上色效率的重要作業，所以盡可能地以不會出現沒塗到的部分為目標進行線稿繪製吧！

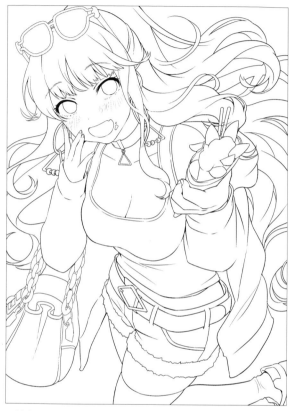

▲以底稿為基底繪製線稿。為了使之後的上色步驟能更輕鬆，盡量注意讓線與線之間沒有空隙，並繪製出可簡單使用油漆桶上色的線稿。

▲頭髮是個需要特別注意線條氣勢與滑順感的地方。比起底稿，線稿中的毛髮動態畫得更清楚也更滑順，並且也加畫了毛束以增加份量。

▲即便同樣都是肌膚或毛髮也會依位置的前後畫上不同顏色。之後才會畫上細節的眼睛、嘴巴與可麗餅則只先塗上了單色。

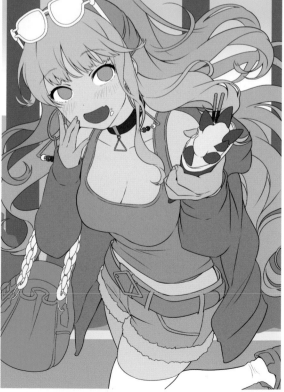

▶在塗底色的時候，把跟這個手提包的提手一樣前後擁有相同零件的部分，用不同圖層分開塗上顏色，之後要上色時會更加輕鬆。

# 塗上健康的色調並完稿

活用海邊景色這種日照強烈的情境,將角色與衣服加上高光並調高對比,並使用健康的色調為全體進行上色。日照的光亮則是使用特效加入與調整。

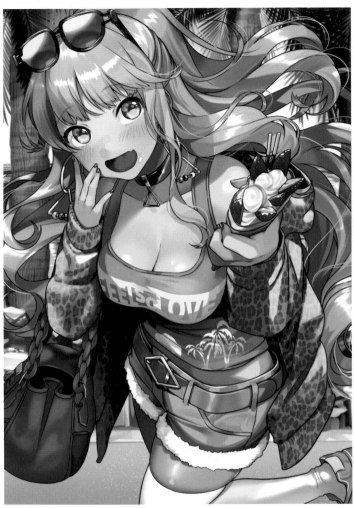

▲上色結束後,在肌膚與頭髮上疊上已設定為圖層混合模式中的覆蓋模式的圖層,並以此調整與整理明亮顏色與陰暗顏色的亮度。調整的時候需注意不要讓顏色變得過淡,或是讓整體畫面變得過黑。

▼最後在畫面上方追加如同逆光一般的特效。在畫面某處加上一個這種光芒特效可以讓插圖本身看起來更漂亮。

▲因為將強烈的光源設定在上方,不只是頭髮與肌膚,連外套等衣服都加入了接近白色的高光。背景部分則一面注意整體的氛圍,一面將畫面上方的樹木與道路等看的見的地方加入細節。

▶在這張暖色系色彩較多的插圖中,做為點綴色把可以說是角色生命的眼睛塗上藍色系顏色,讓對到眼的讀者能更加感受到她的吸引力。

# 雜誌封面的女孩系插畫

做為雜誌封面用的插圖，本次設計並繪製了摩登打扮且苗條的女性角色。此章節內會解說如何製作出一眼就能了解的角色，以及封面插圖的製作方法。

Illustration by DSマイル

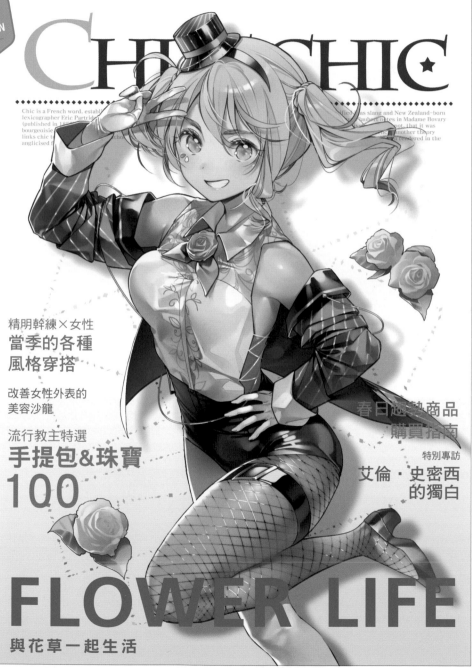

FINISHED ILLUSTLATION

CHIC CHIC

Chic is a French word, establi... ...fied...as slang and New Zealand-born
lexicographer Eric Partridge ... ...aubert notes in Madame Bovary
(published in 18... ...oot, that it was
bourgeoisie or... ...another theory
links chic t... ...tendered in the
anglicised f...

精明幹練×女性
**當季的各種
風格穿搭**

改善女性外表的
美容沙龍

流行教主特選
**手提包&珠寶
100**

春日越熱商品
購買指南

特別專訪
**艾倫·史密西
的獨白**

# FLOWER LIFE

與花草一起生活

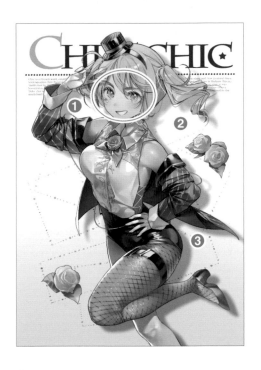

① 眼睛會決定角色的第一印象

② 注意背景會放入文字與顏色

③ 用一張插圖表現出角色的個性

## CHARACTER
## 身穿有著植物意象的摩登服裝之女性

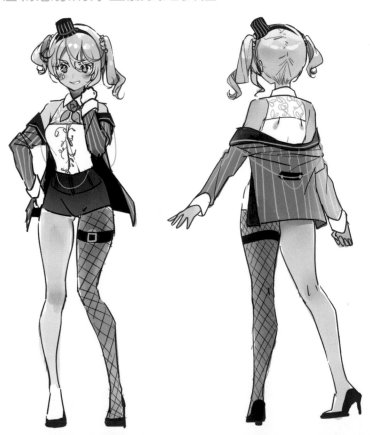

# 從角色印象來思考服裝

因為這個角色有特別要求「服裝」內容，所以從服裝來逐一決定角色印象。除了印象之外，我也積極採用了很多我自己喜愛的元素。就算只為重點部分上色也可以更好地抓住角色印象。

## 委託時的角色印象

- ■打扮摩登的女性
- ■伏貼於苗條體形的貼身服裝
- ■加入植物意象

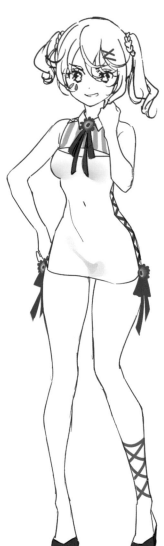

### ■ 設計1

◀服裝草案1，以白色為基底的迷你連身裙。藍紫色的緞帶則發揮畫龍點睛的功效。

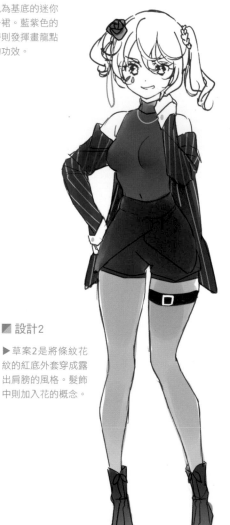

### ■ 設計2

▶草案2是將條紋花紋的紅底外套穿成露出肩膀的風格。髮飾中則加入花的概念。

### ■ 設計3

▲以畫有根莖與葉子花紋的無袖襯衫與胸口的黃色花朵為特色的服裝。本次採用了這個服裝。

# 以草稿為基底繪製全身的設計

決定服裝設計之後，不僅是前面也將身後的線稿繪製出來。另外，因為眼睛會大幅改變角色印象，而髮型則是在區別角色時會被注意的地方，所以繪製時必須特別注意。

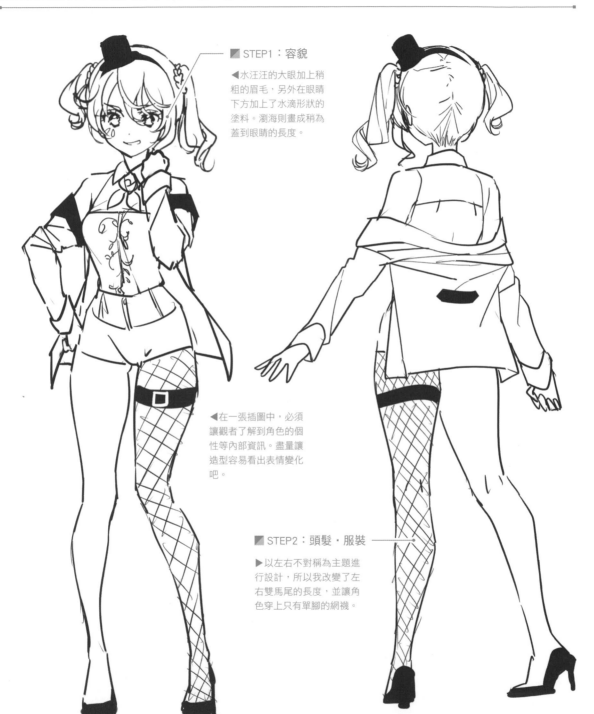

■ STEP1：容貌

◀水汪汪的大眼加上稍粗的眉毛，另外在眼睛下方加上了水滴形狀的塗料。瀏海則畫成稍為蓋到眼睛的長度。

◀在一張插圖中，必須讓觀者了解到角色的個性等內部資訊。盡量讓造型容易看出表情變化吧。

■ STEP2：頭髮・服裝

▶以左右不對稱為主題進行設計，所以我改變了左右雙馬尾的長度，並讓角色穿上只有單腳的網襪。

# 畫出各式各樣的表情變化

完成角色站立圖的設計後，接著繼續繪製表情樣式。畫出各式各樣的表情，可以擴展角色個性與畫成單張圖像時的表現度。依照表情加入肢體動作，可使表現度更上一層。

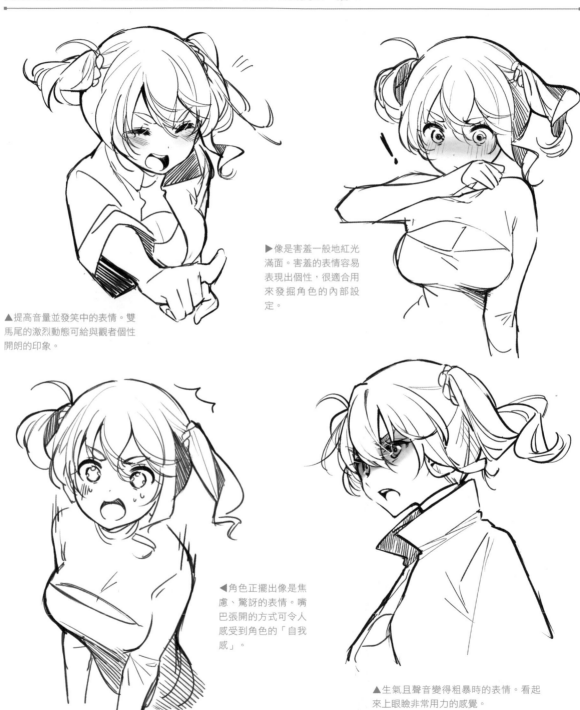

▲提高音量並發笑中的表情。雙馬尾的激烈動態可給與觀者個性開朗的印象。

▶像是害羞一般地紅光滿面。害羞的表情容易表現出個性，很適合用來發掘角色的內部設定。

◀角色正擺出像是焦慮、驚訝的表情。嘴巴張開的方式可令人感受到角色的「自我感」。

▲生氣且聲音變得粗暴時的表情。看起來上眼瞼非常用力的感覺。

# 表現角色內心的站姿與動作

角色內心不只表現在表情上，也會表現在站姿與動作上。本次介紹的是 2 種站姿與 2 種坐姿。試著研究出適合角色的站姿與動作吧。

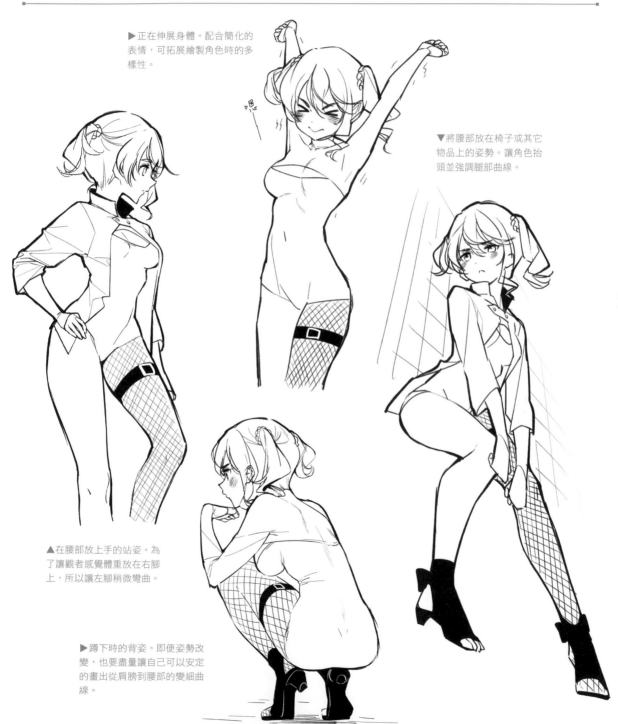

▶ 正在伸展身體。配合簡化的表情，可拓展繪製角色時的多樣性。

▼ 將腰部放在椅子或其它物品上的姿勢。讓角色抬頭並強調腿部曲線。

▲ 在腰部放上手的站姿。為了讓觀者感覺體重放在右腳上，所以讓左腳稍微彎曲。

▶ 蹲下時的背姿。即便姿勢改變，也要盡量讓自己可以安定的畫出從肩膀到腰部的變細曲線。

# 用便服或小東西增添角色設定

深入角色內心以後,將線稿上色並完成角色站立圖。同時也將裝飾品的造型決定下來。另外也將深入探討角色內心時想到的服裝等等畫出形狀。

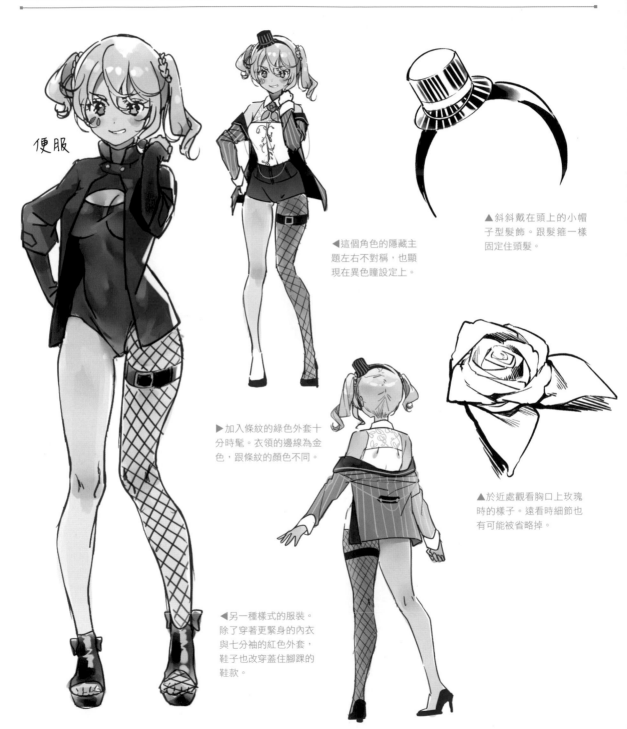

便服

▲斜斜戴在頭上的小帽子型髮飾。跟髮箍一樣固定住頭髮。

◀這個角色的隱藏主題左右不對稱,也顯現在異色瞳設定上。

▶加入條紋的綠色外套十分時髦。衣領的邊線為金色,跟條紋的顏色不同。

▲於近處觀看胸口上玫瑰時的樣子。遠看時細節也有可能被省略掉。

◀另一種樣式的服裝。除了穿著更緊身的內衣與七分袖的紅色外套,鞋子也改穿蓋住腳踝的鞋款。

# 思考符合插圖印象的構圖

角色的外觀與內心都完成了,接著該使用這個角色開始繪製雜誌的封面插圖。一邊參考插圖印象,一邊畫出數種不同的構圖樣式吧!

## 插圖的委託內容

■畫出豔麗的完稿
■使用美麗又漂亮且擁有透明感的顏色
■使用主題的植物

▶構圖上像是角色坐在地面上並擺出姿勢,而觀者用稍微有點俯看的視角觀看角色的感覺。散發出沉著的氛圍。

▲看起來像是彎著腰的角色稍微向上看的構圖。這個姿勢服裝會稍微被身體掩蓋。

▶在有點傾斜的視角下看到的抬起單腳並給予觀者活潑印象的姿勢。本次將以這個構圖繼續進行繪製。

# 將加上背景的草稿繼續往下繪製

決定好構圖後就將草稿繼續往下畫。為角色上色並添加背景可拓展完成時的印象。基本上雜誌的背景通常沒有圖案，但本次則使用想像的背景。

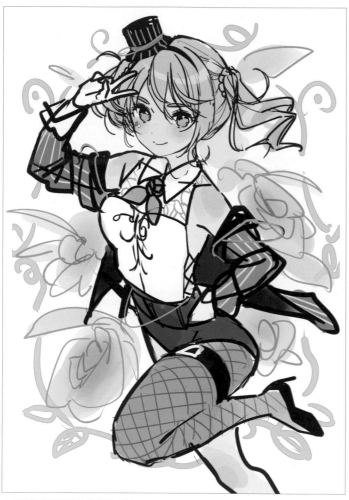

▲用微笑表情擺出決勝姿勢。背景上散落著與胸口相同的黃色玫瑰。

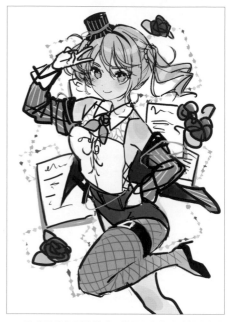

▲將背景改為別的樣式。使用紅色的玫瑰並放上寫有文字的紙張。

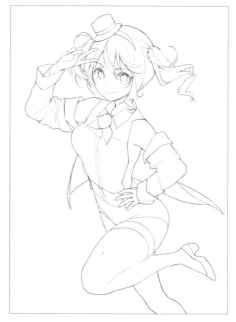

▶以草稿為底繪製線稿。因為上色時會表現出衣服的皺褶，所以線稿階段幾乎沒有畫上皺褶。

# 區分色塊後繼續進行上色

將線稿塗上明亮的底色以區分色塊,接著再加上陰影顏色等暗系色彩。衣服上的皺褶與凹凸是用影子的顏色來呈現。另外在此步驟也加上帽子與外套的花紋、襯衫的花紋以及腿上腰帶的金屬部分。

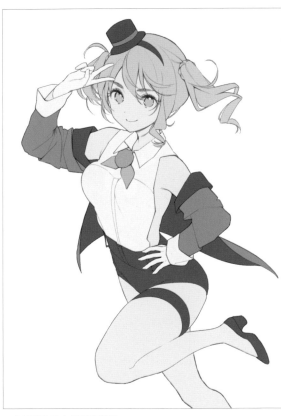

▲使用底色塗布線稿的階段。
事先決定好眼睛的高光位置。

▼為襯衫與胸口的玫瑰畫出細節。花朵
是以顏色的濃淡來進行呈現的。

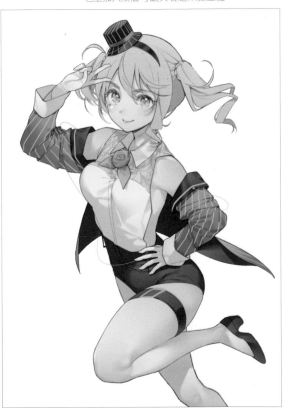

▲塗上底色以後,先將眼睛與其周遭的零件上色。

▼身體整體上都畫有皺褶的狀態。在影子的顏色上加入漸層可讓其看起來更立體。

# 用高光提高材料的質感

於圖中添加襯衫的花紋與身體側面的繩子,並加上比底色還要明亮的高光。加上高光可以提高下半身服裝或是帽子等衣服材料的質感。另外還進行了腳部形狀的調整。

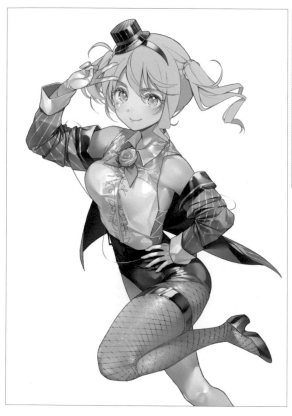

▲於下半身的服裝上加入高光,塑造出皮革的質感。

◀為網襪畫上細節。於帽子與外套上加上高光,使其更加立體。

▶想像著從左上照來的光源並依此配置陰影。頭髮的動態也使用影子與高光來表現。

▼對眼角、眉毛與瀏海進行適當的調整。此外,也為眼睛下方的花紋加入線條使其較顯眼。

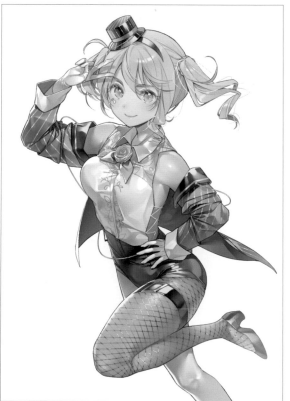

# 為調整後的角色加上背景

為了配合整體的氛圍，將表情改為讓觀者可以看到牙齒的笑容。同時也將腳與頭的位置調整過後就大功告成。除了加入在草稿階段構想的背景，也製作出添加雜誌封面設計的樣式。

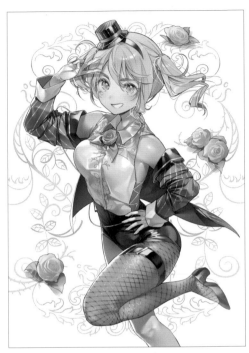

▲改變表情讓其更符合姿勢的感覺。背景是以從黃色玫瑰長出藤蔓的印象繪製的。

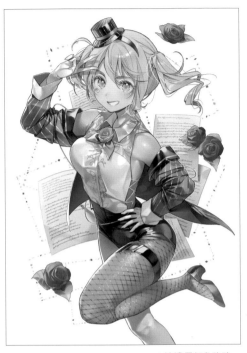

▲這邊用紅色玫瑰、文件以及暖色系的顏色包圍角色。

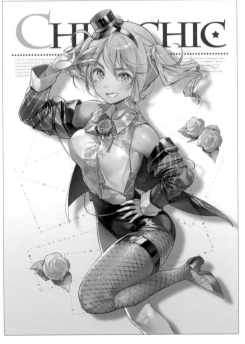

◀加入看來像是雜誌封面的標題。角色後方則添加了影子。

# CD 封面的時尚插畫

做為廣播劇 CD 的封面插圖，本次設計了能將制服穿得很典雅，擁有白髮與細長眼睛並且充滿謎團的咖啡館店員角色。來看看這個角色是以怎樣的步驟設計出來的吧！

Illustration by よとい

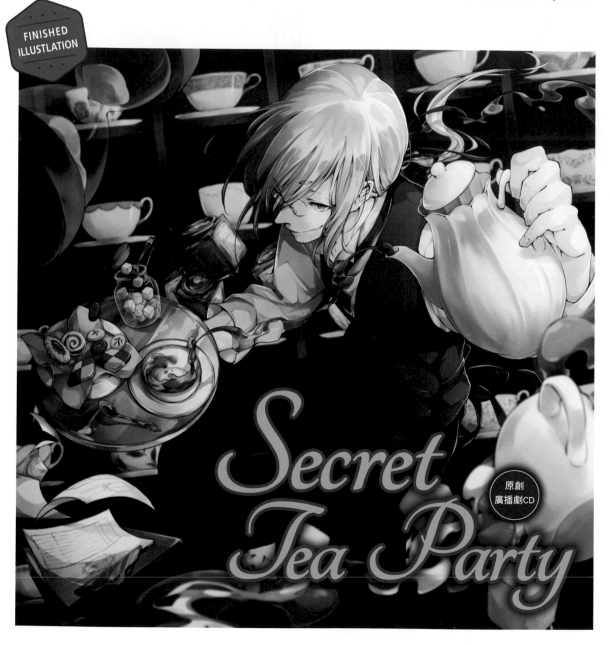

FINISHED
ILLUSTLATION

Secret
Tea Party

原創
廣播劇CD

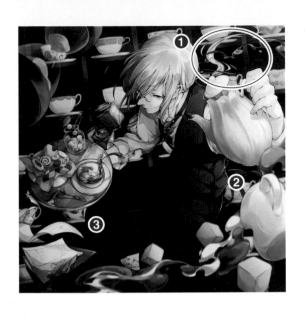

① 加長頭髮與圍裙的綁帶,以繪製出動感的感覺

② 使用同樣系統的顏色,使畫面擁有一體感

③ 配合圖像尺寸,大幅改變角色面對方向與大小

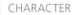

## CHARACTER
## 充滿神祕氛圍的咖啡館店員

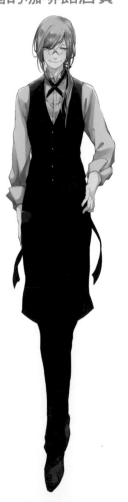

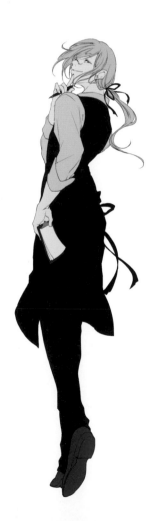

# CHARA'S PROCESS 01 以角色印象來繪製草稿

以收到委託時的角色印象為基底，將腦海中浮現的人物設定一個個畫出形狀。在此處會解說如何發想服裝、容貌與髮型這些人物基幹的部分。

## 委託時的角色印象

- ■美型的男性　■咖啡館的店員
- ■穿著襯衫、背心與沙龍圍裙等等咖啡館的專用制服
- ■拿著托盤（圓形）等等的小東西
- ■年齡約在10歲後半～20歲前半之間

■ STEP1：服裝

◀在想像到的咖啡館制服上，穿著打結處很長且容易為插圖帶來動感的圍裙。

■ STEP2：容貌

◀▲細長的半眸眼、白髮以及白皙的皮膚營造出美型男性的神秘氣氛。

■ STEP2：容貌

◀加長用來綁頭髮的緞帶，讓它能在畫面中顯示動態。為了不讓角色看起來太像小孩，我選用了前髮較長的樣式。

# 以草稿為底繪製表情與角色站立圖的底稿

將草稿中大致決定的角色印象畫成角色站立圖。除了會記錄在角色設定表的前面、背面與其它姿勢以外，先想好各種表情樣式可更深入地發掘角色內心。

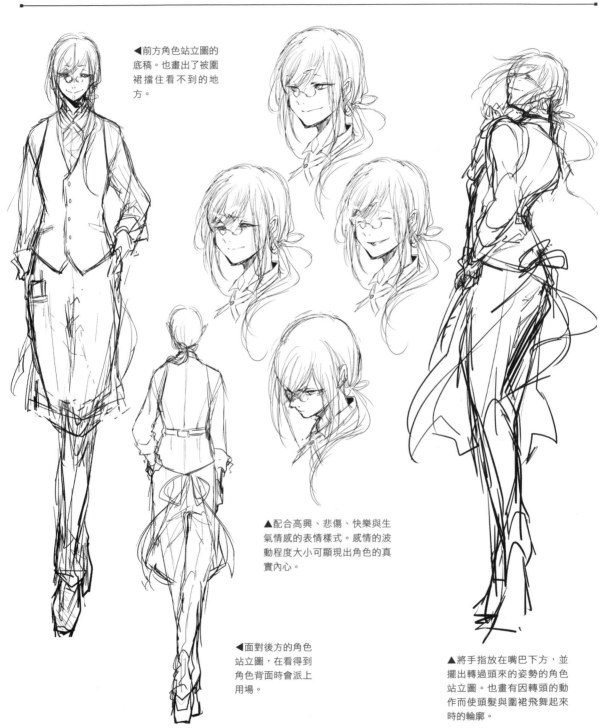

◀前方角色站立圖的底稿。也畫出了被圍裙擋住看不到的地方。

▲配合高興、悲傷、快樂與生氣情感的表情樣式。感情的波動程度大小可顯現出角色的真實內心。

◀面對後方的角色站立圖，在看得到角色背面時會派上用場。

▲將手指放在嘴巴下方，並擺出轉過頭來的姿勢的角色站立圖。也畫有因轉頭的動作而使頭髮與圍裙飛舞起來時的輪廓。

# CHARA'S PROCESS 03 整理底稿的線條

整理底稿的線條並繪製成線稿。因為下個步驟會開始上色，請盡量讓線條閉合。另外，如果只是將底稿描成線稿會導致線條的氣勢不見，所以在某種程度上忽略底稿也是很重要的。

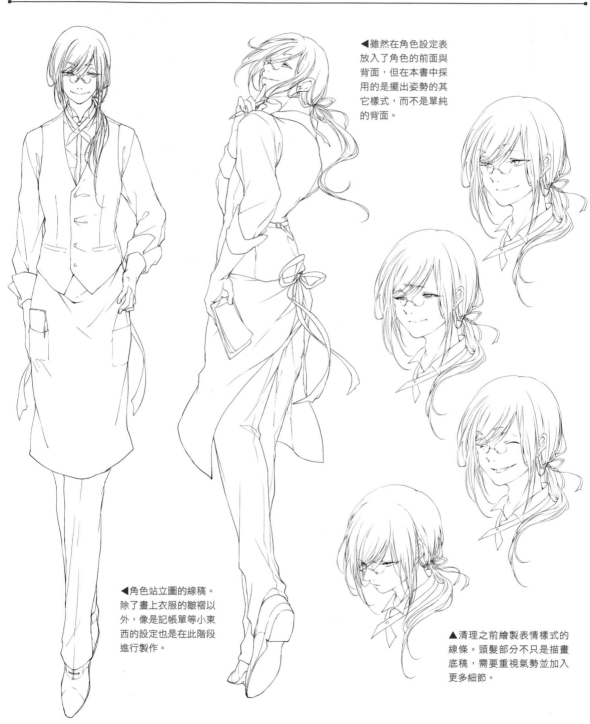

◀雖然在角色設定表放入了角色的前面與背面，但在本書中採用的是擺出姿勢的其它樣式，而不是單純的背面。

◀角色站立圖的線稿。除了畫上衣服的皺褶以外，像是記帳單等小東西的設定也是在此階段進行製作。

▲清理之前繪製表情樣式的線條。頭髮部分不只是描畫底稿，需要重視氣勢並加入更多細節。

# 製作複數樣式將角色印象固定下來

於線稿上進行上色時,製作複數樣式也是很重要的。找出適合角色的顏色吧。用同系統的顏色為角色上色,
可讓角色看起來擁有較好的平衡。

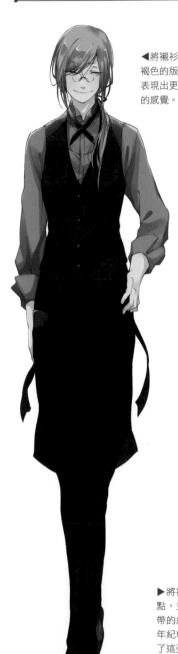

◀將襯衫塗上
褐色的版本。
表現出更沉穩
的感覺。

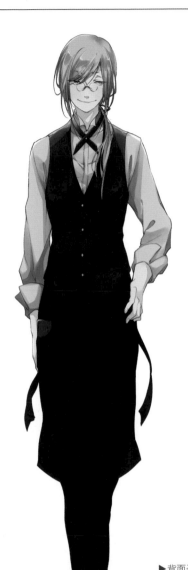

▶將襯衫顏色弄白一
點,並加強了胸口領
帶的紅色。因為角色
年紀較輕,所以採用
了這張圖。

▶背面姿勢只使用色塊
進行上色。如果在插圖
可以看到背面時,可以
將繪製前面時的陰影做
為參考。

# 從插圖印象來繪製構圖

使用剛做好的角色畫出符合插圖印象的插圖。在插圖印象之中常會有插圖的用途,以及想要加入插圖的元素,所以需要思考出符合那樣內容的構圖。

插 圖 的 委 託 內 容

■用途:廣播劇CD的封面插畫
■插圖內容:使用姿勢與構圖讓觀者理解
　角色動起來的情境為何

▼構圖中使用抬頭或俯瞰,這些對於角色而言是上下方向的視角變換,並組合左右方向的視角變換以決定構圖。試著思考各式各樣的樣式吧。

◀前一頁設計出的角色。是個白色長髮且擁有碧眼的並戴著夾鼻眼鏡的神祕青年。

# 繪製出符合CD封面的整體印象

從草案草稿中將本次採用的方案畫成底稿。這時需先將自己想加入插圖內的背景與小東西描繪出來。另外，決定了角色內心設定之後也有可能會影響並改變姿勢或是表情。

> **POINT**
>
> ### 思考構圖時的重點
>
> 在CD封面這種稍微特殊的正方形構圖內，為了讓角色產生動態不是從正面看向角色，而是從斜側面俯瞰。特意使各個小東西的方向都不同，並散置在圖上也是為了增加動感。

◀變更了P140右下持有物的版本。繪製各種樣式並進行比較是很重要的。本次會以此構圖為基底進行CD封面的的製作。

▶雖然草圖階段舉起了右腳，但因為進行角色設計的途中將角色印象改成動作優雅的關係，所以我在底稿階段進行了修正。

# 整理線稿並塗上底色

於底稿階段一邊運用設置在畫面上的小東西，一邊清理線稿並上色。跟設計角色步驟時相同，清理線稿時不要刻意描繪底稿。因為之後還能進行顏色的加工，不要想太多塗上鮮艷的顏色就對了。

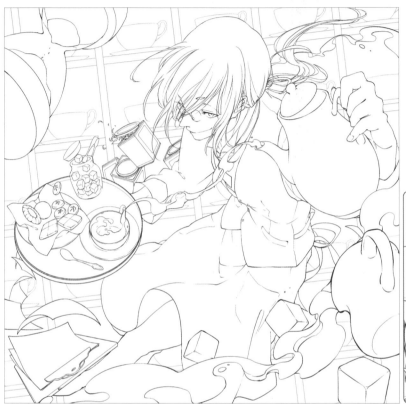

◀讓咖啡館中會用到的各種物品飄在空中，演出奇幻的空間。另外也將背景變更為排滿茶杯的餐具架。

▼不管什麼時候看都像要撒出來一般的各種物品，而這種不安定的感覺會抓住觀者的心。

▲之後的步驟中會逐一加上影子的顏色，所以在底色階段盡量塗上較明亮的顏色。

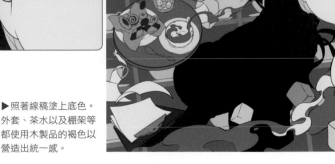

▶照著線稿塗上底色。外套、茶水以及棚架等都使用木製品的褐色以營造出統一感。

# 加上陰影使圖面更加立體

於畫面中加上比起底色更暗的陰影顏色或是明亮的高光，可以讓畫面更加立體。在陰影顏色、底色與高光顏色的交界處加上漸層可使配色變得自然。

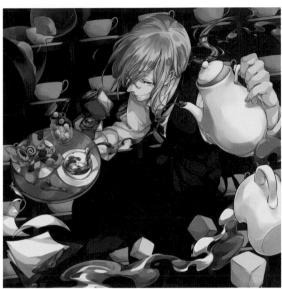

◀加上陰影後，質感跟底色階段會有很大的差異。注意從右上照來的光源並為物件逐一加上影子吧！

▼因為最後還可以調整顏色讓整體變明亮，所以塗上了較強烈的影子顏色。

▶在背景的茶杯、手上拿著的茶壺與面前的記帳單上加入花紋或文字。畫的時候需要注意彎曲面。

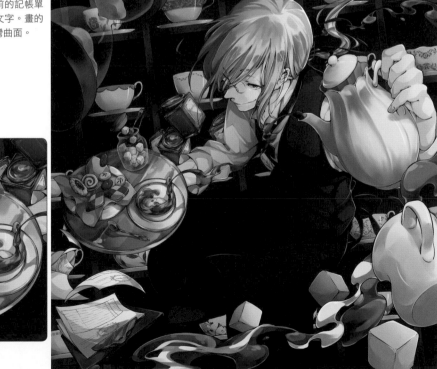

▲加入光的反射以提高金屬製托盤的質感。

# 將背景模糊化加工成自然的樣貌

一個個花紋與形狀不同的茶杯。將確實地畫上細節的背景模糊化,可讓畫面更接近人眼觀看時的一瞬間。
最後再調整整體的對比就完成了一張豔麗的插圖。

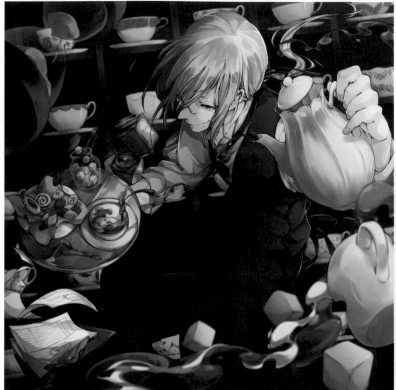

◀將背景中已畫上花紋的茶杯與面
前的鮮奶壺等角色以外的部分模糊
化。這樣就能讓觀者自然地感受到
景深。

▼重點是即便是最後要模糊化的東
西也要確實地畫上細節。

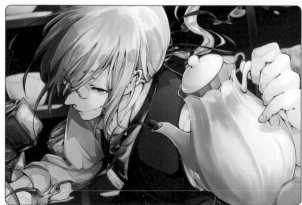

▲墨色色調的配色營造出
溫和的印象。

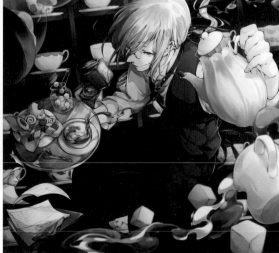

▶注意從插圖右上照下的光
源,讓畫面右上較明亮而左
下較暗,再加深整體的對比
之後就大功告成。

How to draw
CHARACTER DESIGN
and
ILLUSTRATIONS

CHAPTER.4

同人作品的繪製設定

# 用質感與老派色調讓情緒高漲的
# 東方 Project　二岩猯藏

在粉絲繪圖的界隈內，將既有的角色用自己的畫風呈現也可以說是一種角色設計。本次則是為「東方 Project」中登場的二岩猯藏的進行設計並繪製插圖。

Illustration by 朝日

FINISHED
ILLUSTLATION

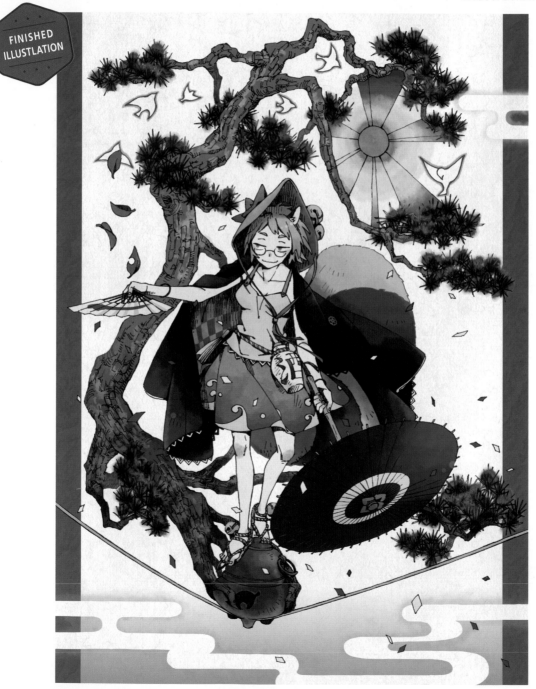

出處：二岩猯藏「東方神靈廟　〜Ten Desires.」©上海愛麗絲幻樂團

製作POINT

① 氛圍符合作品與角色設定

② 畫出頭目角色該有的存在感

③ 繪製吸引觀者目光的有趣構圖

■ 原作角色

▲東方Project系列作第13代「東方神靈廟 ～ Ten Desires.」中的Extra Stage頭目，二岩猯藏。是只妖怪狸貓，頭上放著一片葉子。

■ 用於粉絲繪圖的角色

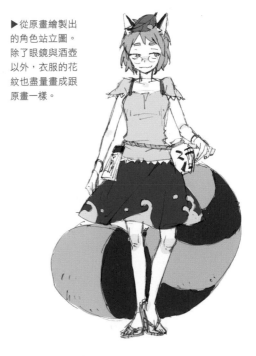

▶從原畫繪製出的角色站立圖。除了眼鏡與酒壺以外，衣服的花紋也盡量畫成跟原畫一樣。

# 決定插圖的構圖

整理製作好的角色站立圖與插圖草案。決定好插圖的構圖後用鉛筆畫出底稿。一邊在圖上加上細節，一邊進行持有物品與服裝平衡的修正後，加入插圖決定下來的元素並開始清理線稿線條。

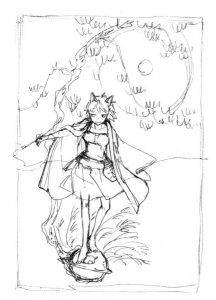

▲草稿的草案。繪製了角色站在茶釜上搭配著松樹，這種擁有不可思議並特色且有趣的構圖。

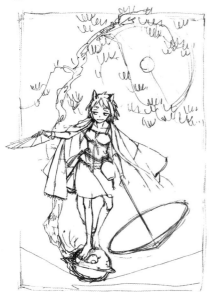

▲與草稿草案不同的地方是，除了將煙管改成扇子以外讓另一邊的手上也拿上雨傘，並使茶釜像是放在繩子上一樣。

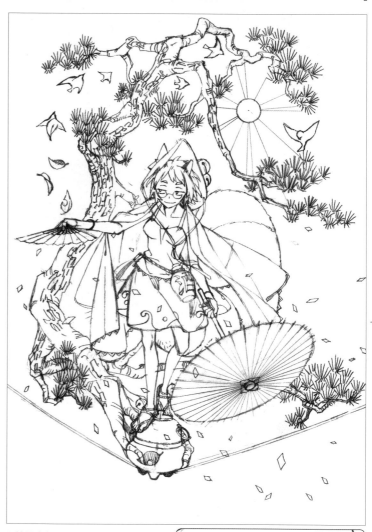

▲於圖中加入會進入插圖內的東西並一邊繪製底稿。可以看到我在畫面上灑上了很多鳥或葉子以及紙片。

▶在圖內加上外褂與帽子這些跟當初的角色站立圖不同的服裝。

# 為線稿塗上底色

將完成的線稿上色，此步驟之後都是使用電繪。先將陰影部分塗上色彩，並畫上松樹的花紋與葉子的細節。
之後再為角色與周遭的東西塗上底色。

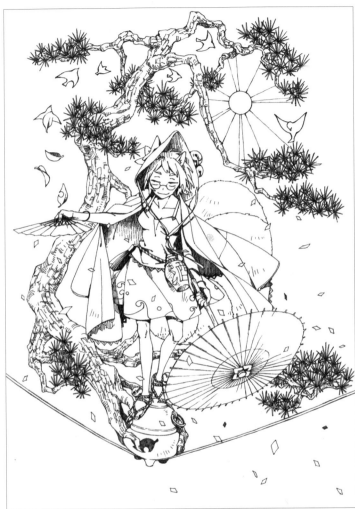

▲插圖的線稿。塗黑的部分是用
同一方向的線條重複畫上，營造
出手繪感。

▶酒壺上的文字不是使用
黑色而是使用稍淡的顏
色，以呈現出使用感。

▲在松樹與樹葉等細部上仔
細地畫上細節。

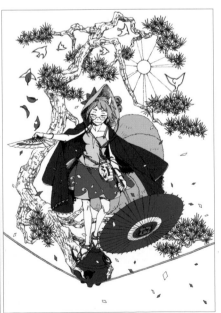

▲為角色等等擺放在畫面前方的東西塗上底色。
一開始先塗上鮮艷的顏色吧。

# 降低角色的彩度並為背景塗上細節

一邊調低角色的彩度,一邊為服裝加上花紋後,接著再為背景塗上細節。在上色途中也為葉子、鳥與飛舞的紙片增添戲劇性。此外同時也進行角色臉部的調整。

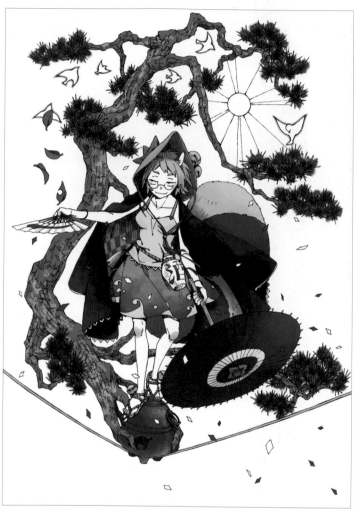

▲降低角色的彩度並為背景塗上顏色,色調與主題都使用和風以符合角色的感覺。

▲混有綠色的古樸褐色,表現出長年使用的金屬上才會有的微妙配色。

▼增添陽光,並將鳥的線稿塗成紅色。將松樹下半部調暗,並為葉子部分加上綠色。

▶於松樹樹幹上塗上淡藍色,並在葉子上稍微混入一點明亮的綠色。

# 加上外框之類的效果並完稿

除了調整整體顏色以外,在背景加上和紙一般的質感或是放上日本畫一般的雲朵,並在左右加入外框營造出掛軸的感覺,這些都能加強整體的和風氛圍。最後再調整對比後就大功告成。

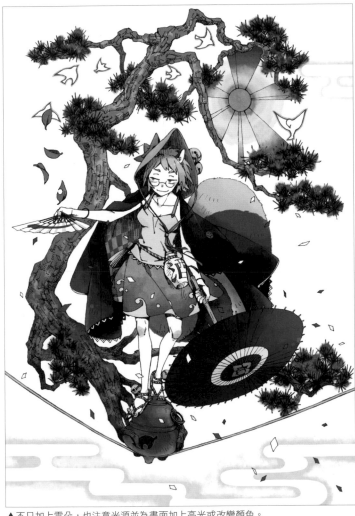

▲不只加上雲朵,也注意光源並為畫面加上高光或改變顏色。

▲將外褂的顏色調暗的同時,也在分界處塗上明亮的色彩。

▼為左右加上框線,並為畫面下方的雲朵加上雲霧。同時也稍微調整了整體的對比。

▶將角色與背景置於左右的外框之前。

# 東方 Project　藤原妹紅

本章節內使用「東方 Project」的藤原妹紅，來講解粉絲繪圖的角色設計與插圖的畫法。這是一張將 Extra Stage 頭目登場時的強勁與絕望感用令人毛骨悚然的配色表現出來的插圖。

Illustration by シノアサ

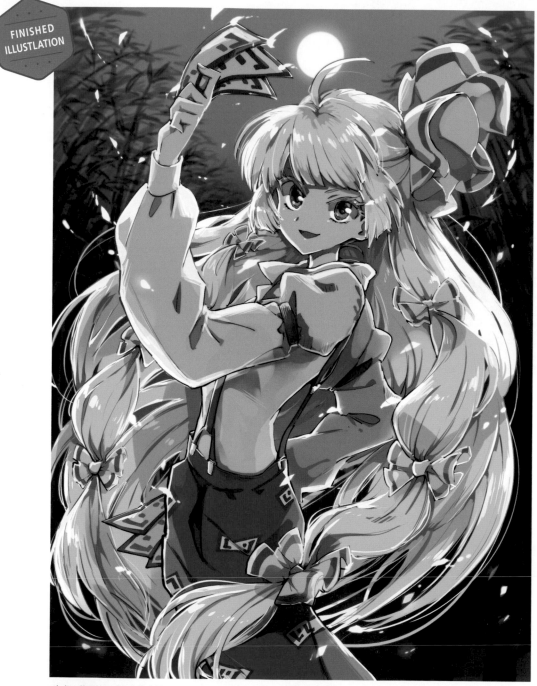

FINISHED
ILLUSTLATION

出處：藤原妹紅『東方永夜抄　～Imperishable Night.』©上海愛麗絲幻樂團

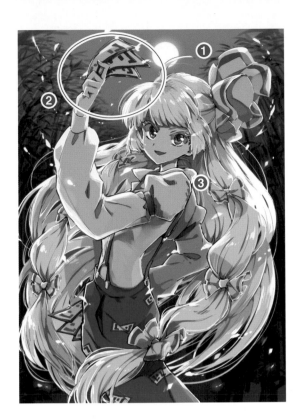

製作POINT

① 合乎作品與角色設定

② 加入火焰元素

③ 不僅可愛還要讓角色更帥氣

■ 原作角色

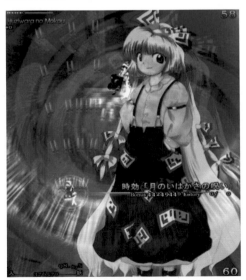

▲東方Project系列作第8代『東方永夜抄 〜Imperishable Night.』中的Extra Stage頭目─藤原妹紅。長髮與擁有吊帶的下半身服裝為其特徵。

■ 用於粉絲繪圖的角色

▶為了本書繪製的角色站立圖。穿著靴子。

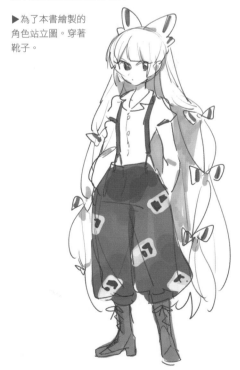

# 整理線稿並塗上底色

將草稿繪製成線稿。這個階段在畫的時候要注意臉蛋是否有畫得很可愛。接著繼續為線稿圖上底色，並在
這個階段將緞帶的花紋分色。紅色的眼睛內則有加入一些橘色。

▲在滿月的照射下笑容滿面地進行攻擊。畫成了給
予觀者些微恐怖氛圍印象的插畫。

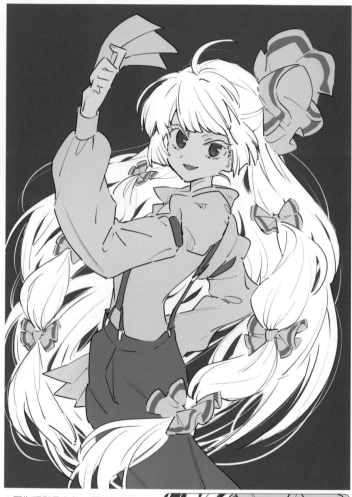

▲因為頭髮是白色，所以將背景
塗上藍色。翹起的毛髮與頭髮之
間的空隙則是在塗上底色時決定
的。

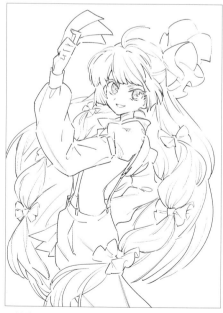

▲於線稿階段畫上衣服皺褶與頭髮的流向。另外
頭髮也比草稿時更有髮束感。

▶為了不讓長髮太
散，特意讓它束在
一起。

# 塗上符合情境的顏色

因為是張背向滿月的插圖，所以配合情境逐一為各部位加上影子。另外，將照到月光的部分加上高光讓其發光，並為角色塗上層次分明的顏色。

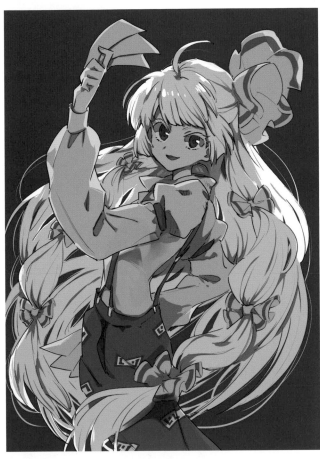

◀將下半身的服裝畫上花紋後，再加入影子的顏色。

◀配合情景狠下心來將畫面塗暗。因為之後還可以調亮，所以盡可能塗暗吧。

◀陰影上不單只是加上陰暗的顏色，而是混入紅色的顏色。

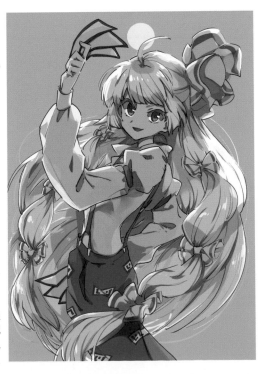

▶加上因月光而產生的高光部分。為了配合上面的變更，加入更多陰影顏色。

# 改變線稿的顏色並加上背景

改變照射到月光部分的線稿顏色，以呈現出物體被光照射到時反射、擴散導致輪廓變得不清楚的感覺。另外，也配合角色的透視畫上背景。

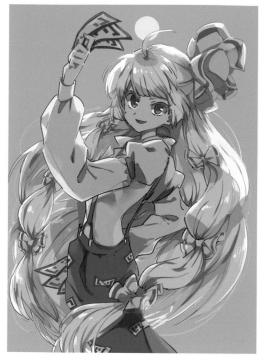

◀更換符紙線條顏色，同時也畫上花紋。

▼背景是以妹紅居住的竹林為印象畫出的。需要注意不要將背景細節刻得比角色還細。

▲將主要線條的黑色換成紅色或橘色。幾乎不會照射到月光的的身體中心部則使用接近黑色的顏色。

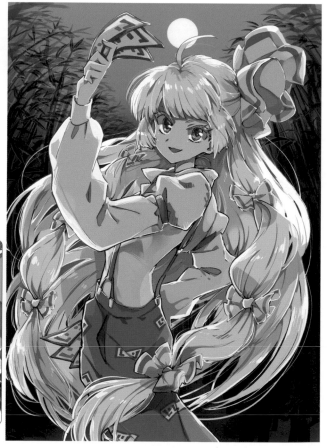

▲畫上前髮的細節並添加高光。

# 加上特效以增添演出

在身體周圍加上特效後，再增強對比進行整體色彩的調整。另外，為了讓滿月的光芒更奪目，增強高光並加強整體的藍色後就大功告成。

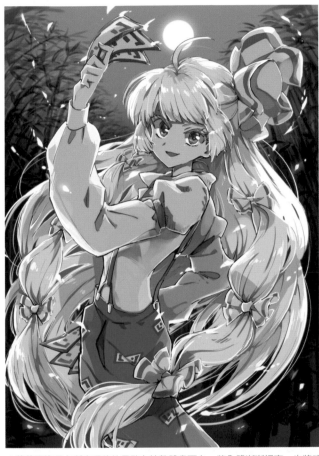

◀特效部分不要只是放上明亮的顏色，讓它模糊地發光。

▼增強臉頰、頭部與手腕部分的高光後，再將整體加上藍色以增加夜晚的感覺。

▲將使用詠唱卡所出現的效果散布於整體畫面上。將全體漸漸調亮，也將暗處調得更暗。

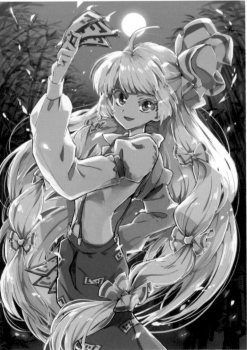

▲不僅是角色，也在背景上蓋上藍色。

157

# 已有原案vs.原創
# 角色的不同處

## ■ 入口不同

關於設計角色，我們在CHAPTER.1裡面有講述過設計原創角色與擁有原案的角色時的設計流程差異（P10）。擁有原案的狀況還可以分為個人製作與有著委託人的情形。如果是個人製作，除了是從原案中提取元素來繪製，而不是從頭製作角色元素以外，因為最終的決定權都在自己手裡，所以跟製作原創角色沒有太大區別。雖然原作者自己來監修時情況會有所不同，但個人製作時很少會有這樣的情形。

## ■ 原創角色的狀況

由於原創角色是把個性與內部設定從頭開始製作，有時候也會發生加入太多自己喜歡的元素的情形。此時先探討角色的內部設定並重新整理，可解決內部設定太多的問題，也可保留住外觀的統一感並繼續進行繪製。相反的，也有一種方法是將自己喜歡或是想畫的東西擺在畫面最前方。此時，為了能將自己喜歡的心情傳達給觀者，有時必須在強調自己想畫的東西時下足苦工，但也有可能自己堅持的東西可以為觀者帶來全新的見解。

## ■ 擁有原案的角色

擁有原案的委託需要先熟讀角色設定，並思考委託人想放入怎樣的元素。參考接近原案印象的角色，就可以畫出更接近委託人印象或需要的角色形象。如果在原案之中已經設定好角色個性等內部設定，那就必須注意不要破壞掉角色個性，避免讓角色的性格與氛圍三百六十度大轉變。在不使角色印象崩壞的範圍內加入獨特性與自己喜愛的調整，可讓角色增添新的魅力。但必須要注意不要把獨創的部分弄得太突出，並與原案印象取得一定的平衡。原案的印象內如果對於外觀的描述很少，可以從角色個性來發想印象。反之如果情報量太多的時候，可以先想好放入情報的衣服，再從服裝來思考合適的髮型與配色的作法也很有效。

## ■ 適當加入自己能畫得有魅力的東西

以上雖然敘述了原創與擁有原案時的角色設計差異，但也有東西是兩者共通的。所以重要的是將自己喜愛且能畫得有魅力的東西，確認整體平衡並巧妙地將其加入角色內。連細節都不放過的部分，會讓整體的現實感增加，並使其更有魅力。先試著對各式各樣的事物感興趣並增加自己喜歡的事物吧。

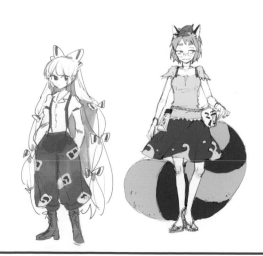

# Illustrator Profile

## ユキ桜

■插圖
封面插畫，
「用於海報的偶像系插畫」（P72-83）

● http://www.pixiv.net/member.
php?id=164904

## 朝日

■插圖
「東方Project 二岩猯藏」（P146-151）

● http://www.pixiv.net/member.
php?id=1978658

## 荻野アつき

■插圖
「用於雜誌且流行感滿點的海報女郎
插畫」（P112-121）

● http://oginoatsuki.moo.jp/

## しがらき

■插圖
「少年冒險家角色插畫」（P50-59）

● http://www.pixiv.net/member.php?id=1004274
● https://twitter.com/sshigaraki

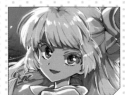

## シノアサ

■插圖
「東方Project 藤原妹紅」
（P152-157）

● http://www.pixiv.net/member.
php?id=747452

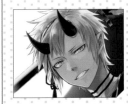

## 染宮すずめ

■插圖
「鬼族青年劍士角色插畫」
（P38-49）

● http://www.pixiv.net/member.
php?id=890482

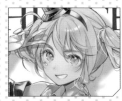

## DS マイル

■插圖
「用於雜誌封面的女孩系插畫」
（P122-133）

● http://www.pixiv.net/member.php?id=795196

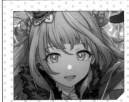

## トマリ

■插圖
「女性裁縫師角色插畫」（P60-68）

● http://ttomarii.tumblr.com/

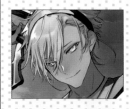

## 野崎つばた

■插圖
「用於輕小說封面的奇幻系插畫」
（P84-97）

● https://tsubatako.jimdo.com/
● http://www.pixiv.net/member.php?id=1773916

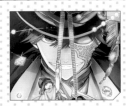

## hagi

■插圖
「用於漫畫封面的動感插畫」
（P98-111）

● http://www.pixiv.net/member.php?id=2249236
● https://twitter.com/hagi_potato

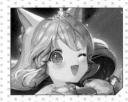

## ももしき

■插圖
「魔法少女角色插畫」（P22-37）

● http://www.pixiv.net/member.
php?id=220294

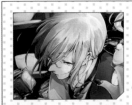

## よとい

■插圖
「用於CD封面的時尚插畫」
（P134-144）

● http://www.pixiv.net/member.
php?id=16072010

**TITLE**

讓角色活起來！動漫人物設計與描繪技法

**STAFF**

| | |
|---|---|
| 出版 | 瑞昇文化事業股份有限公司 |
| 編著 | STUDIO HARD Deluxe |
| 譯者 | 洪沛嘉 |
| 總編輯 | 郭湘齡 |
| 責任編輯 | 蕭妤秦 |
| 文字編輯 | 張聿雯 |
| 美術編輯 | 許菩真 |
| 排版 | 菩薩蠻數位文化有限公司 |
| 製版 | 印研科技有限公司 |
| 印刷 | 龍岡數位文化股份有限公司 |
| 法律顧問 | 立勤國際法律事務所　黃沛聲律師 |
| 戶名 | 瑞昇文化事業股份有限公司 |
| 劃撥帳號 | 19598343 |
| 地址 | 新北市中和區景平路464巷2弄1-4號 |
| 電話 | (02)2945-3191 |
| 傳真 | (02)2945-3190 |
| 網址 | www.rising-books.com.tw |
| Mail | deepblue@rising-books.com.tw |
| 本版日期 | 2022年5月 |
| 定價 | 380元 |

**ORIGINAL JAPANESE EDITION STAFF**

| | |
|---|---|
| 装丁・本文<br>デザイン | 石本遊、岡澤風花（スタジオ・ハードデラックス） |
| 編集 | 石川悠太、笹口真幹（スタジオ・ハードデラックス） |
| 協力 | 上海アリス幻樂団 |

國家圖書館出版品預行編目資料

讓角色活起來!動漫人物設計與描繪技
法/STUDIO HARD Deluxe編著；洪沛
嘉譯. -- 初版. -- 新北市：瑞昇文化事業
股份有限公司, 2021.05
160面；18.2 x 23.4公分
ISBN 978-986-401-492-7(平裝)
1.動漫 2.人物畫 3.繪畫技法

947.41　　　　　　　　　　110006316

Monogatari wo Ugokasu Character Design to Illust no Kakikata
Copyright © 2017 Studio Hard Deluxe
Chinese translation rights in complex characters arranged with Mynavi Publishing Corporation
through Japan UNI Agency, Inc., Tokyo and Keio Cultural Enterprise Co., Ltd.